說走就走、邊走邊畫，

比鏡頭更能在內心中留下景深的就是一支畫筆

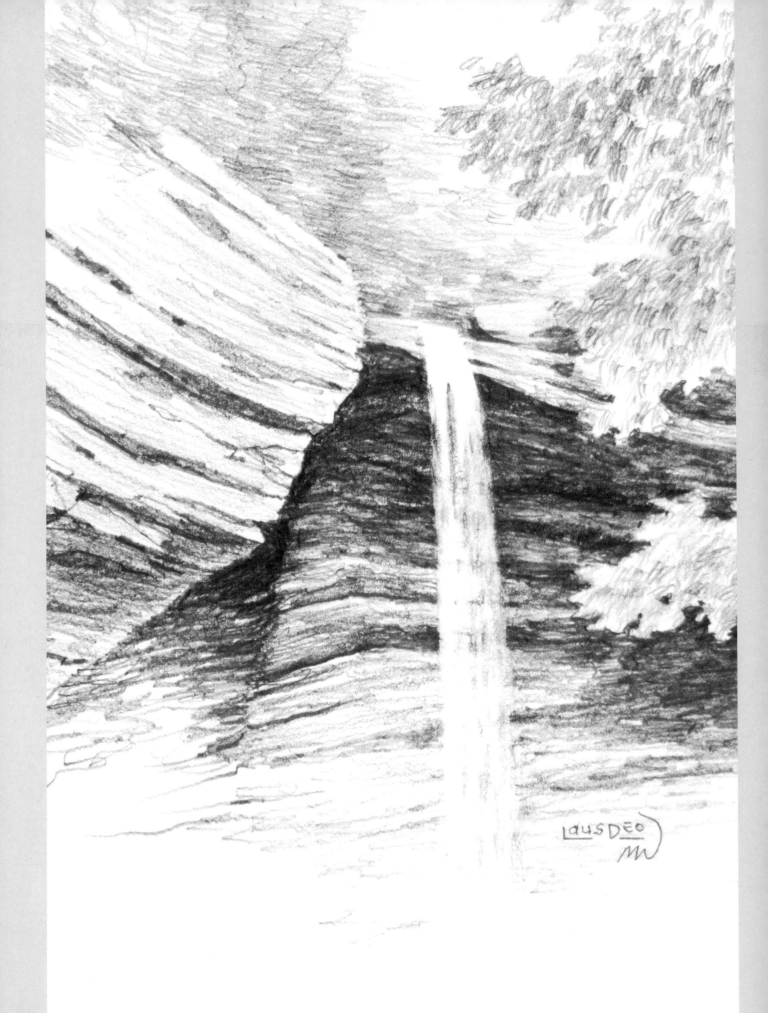

第一次畫就上手的

風景素描課

drawing nature

for the Absolute beginner:
A Clear & Easy Guide to Drawing Landscapes & Nature

馬克及瑪麗
威靈布林克

Contents 目錄

第一章 Chapter 1
素描技巧 • 12

介紹速寫與素描的方法，以及如何加以運用。

第二章 Chapter 2
藝術原理 • 22

視覺的概念，如構圖、透視、明暗、與光影等等，可以幫助我們創作出引人入勝的藝術作品。

第三章 Chapter 3
自然主題 • 36

在大自然中發現的主題，包括了動物如鳥、鹿、昆蟲等，以及靜物如樹木、花朵、與水等。

第四章 Chapter 4
開始畫吧！ • 66

跟著示範將你在前幾章所學到的技巧運用出來。

On page 2：

灰洞瀑布（Ash Cave Waterfall）
鉛筆、圖畫紙
8½" × 5" (22cm × 13cm)

Introduction 本書介紹

你是否曾經感受過漫步在林中那種寧靜安詳、或暴風雨襲捲海岸那種悸動刺激？藝術作品讓我們得以捕捉住這些時刻，並且與他人分享。

　　這本書可以讓你結合你對自然的熱愛與對藝術的興趣，它會幫助你發展素描的基本技能。你會學到如何使用適當的工具、如何將技巧運用在素描上、以及如何善用一些專業藝術家習以為常的訣竅。你也可以從中學到基本的藝術原理，並且培養你的觀察能力。

　　素描是需要透過練習而不斷精進的技能。當你在閱讀這本書的同時，希望你也積極起身行動——在你走向戶外享受大自然的時候記得帶著你的素描簿與鉛筆，並且試著利用數位相機收集屬於你自己的參考相片。

　　每個人都是藝術家，當然也包括你，所以準備好一起來享受其中的樂趣吧！

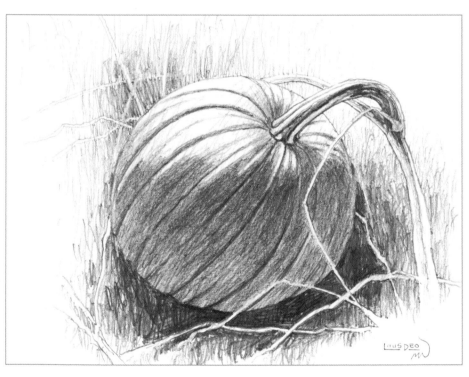

南瓜
鉛筆、圖畫紙
8½" × 11" (22cm × 28cm)

工具

鉛筆
2B，4B，6B，以及8B鉛筆

紙
9"×12"（23cm×30cm）中等紋理圖畫紙（medium-texture drawing paper）
9"×12"（23cm×30cm）中等紋理速寫紙（medium-texture sketch paper）
9"×12"（23cm×30cm）粗面圖畫紙（rough-texture drawing paper）

其它輔助工具
角度尺
紙擦筆
分規或游標尺
畫板
擦線板
折凳
軟橡皮擦或塑膠橡皮擦
燈箱
紙膠帶
鉛筆延長器
削鉛筆器
畫面固定保護噴膠
整理箱
描圖紙
轉印紙
明度表

Gather Your Materials 準備好你的工具

畫自然風景所需要使用的工具只有鉛筆和紙，或者你也可以選擇比較完整的配備。不論你選擇的是簡配還是全配，能對你使用的工具有所了解自然是再好不過了。

鉛筆

不同類型的鉛筆會畫出不同的結果。鉛筆的類型因它們的筆芯與外殼而異。即便實際上鉛筆並不含鉛，但它的筆芯還是經常被稱為鉛筆芯。

2B或非2B

印在鉛筆上的數字與英文字母指的是這支筆的筆芯軟硬度。鉛筆以字母來表示它的軟硬程度。H表示硬筆芯，B表示軟筆芯，而F和HB鉛筆的筆芯則介於軟硬兩者之間。數字表示筆芯在該字母類別裡的軟硬程度；數字愈大，該字母類別的特性就愈明顯。這表示4H鉛筆的筆芯比2H鉛筆的筆芯來得更硬，而4B鉛筆的筆芯比2B鉛筆的筆芯更軟一點。

硬筆芯鉛筆的筆尖可以維持得較久，但它沒辦法像軟筆芯的鉛筆那樣畫出厚實的深色調。

當你在選擇素描使用的鉛筆時，請記得，你或許只需要兩、三支鉛筆就可以畫出各種深淺變化的線條。

石墨鉛筆（graphite）、炭黑鉛筆（carbon）、炭精鉛筆（charcoal）

石墨被普遍做為鉛筆筆芯使用，炭黑與炭精也是。如果你想要畫出極深的色調，石墨筆芯會比較易於控制。你也可以使用炭黑或炭精筆芯，只是這兩者畫出來的線條比較容易被擦糊掉。

硬或軟

硬筆芯鉛筆的筆尖可以維持得較久，但它沒辦法像軟筆芯鉛筆那樣畫出厚實的深色調。

筆型鉛條（woodless pencil）

這種鉛筆的筆芯外面沒有木殼包覆，只有一層薄漆塗覆在石墨芯上。它的筆芯很寬，可以畫出較粗的線條。由於少了外殼的包覆，筆型鉛條會比較容易斷裂。

色鉛筆（colored pencil）與粉彩鉛筆（pastel pencil）

色鉛筆的顏色種類豐富，還包括了灰色、白色、和黑色，但因為其含蠟量較高而不容易被擦拭掉。比起一般的色鉛筆，粉彩鉛筆較軟，畫出來的線條較容易擦拭，而且也同樣提供了多種顏色選擇。

自動鉛筆（mechanical pencil）和工程筆（lead holder）

自動鉛筆非常方便使用，但由於它的石墨筆芯非常細，所以只能畫出極細的線條。工程筆的筆芯比自動鉛筆來得粗，所以可以畫出較粗的筆觸。雖然工程筆外觀看起來和傳統木頭鉛筆相似，但若在使用過程中施壓過度，它的筆芯也會比較容易斷裂。

Paper 紙張

重量、成分、表面紋理、尺寸、以及樣式都是挑選速寫紙與圖畫紙時的考量因素。你也可以選擇灰色與彩色紙張作為素描的中間色調。在這種情況下，你可以利用炭精鉛筆、粉彩鉛筆、或色鉛筆為畫作加上較深或較淺的色調。

重量

從紙張的厚度可以看出紙張重量的不同。重量愈重，紙張就愈厚。速寫紙通常比圖畫紙來得薄，重量大約在五十磅至七十磅之間（每平方公尺一百零五克至一百五十克）。圖畫紙通常重九十磅（每平方公尺一百九十克）以上，以承受橡皮擦的擦拭與鉛筆的重壓。

成分

紙張通常是以木漿（木織）或棉織或兩者混合製成。以木漿製成的紙張帶有酸性，會隨著時間而逐漸變黃。棉織不帶酸性，這表示紙張的含棉量愈高，愈不容易隨時間而變黃。

表面紋理（surface texture）

在英文中也稱為「牙」（tooth）。紙張的表面紋理可能為平滑或粗糙，或者介於兩者之間。平滑的紙張適合表現鉛筆畫的細節，而粗糙的紋理則適合以軟鉛筆如炭精鉛筆與粉彩鉛筆作畫。

尺寸與樣式

紙張的大或小、以硬板裝訂成冊或為個別單張，這些也都是購買紙張時的考量因素。小冊子方便於旅行時攜帶，大畫冊在進行大件、隨意的速寫時相當好用。完稿時可能需要使用品質較好的紙張，這些紙張價格通常比較昂貴，大多以個別單張的方式出售。

畫板（drawing board）

相較於畫冊紙板或卡紙，畫板平滑、堅硬的表面更方便控制鉛筆施壓的力道。有些畫板附有可以固定住紙張的紙夾以及便於攜帶的提把。

Additional Supplies 其它輔助工具

除了基本工具之外，還有其它輔助工具可以讓你的繪畫體驗更加順利。

削鉛筆器
你可以利用削鉛筆器、或手持美工刀與砂紙板削尖你的鉛筆。

橡皮擦
有時候在素描的過程中必須將鉛筆線條擦除。橡皮擦的種類很多，最常見的兩種是軟橡皮擦與塑膠橡皮擦。

避免使用鉛筆末端所附的橡皮擦，它沒辦法達到你期望的效果。

手持式削鉛筆器
小型的手持式削鉛筆器雖然外觀不盡相同，但功能一樣——將筆芯削尖。

以美工刀（craft knife）削尖鉛筆
以手工修整可能是將粉彩鉛筆與炭精鉛筆筆芯削尖的唯一方法。

以手工削尖鉛筆的做法是——一手握緊鉛筆，另一手則握住美工刀、大拇指按住刀背而刀鋒朝向筆尖方向。削下筆芯周圍的木頭。轉動鉛筆繼續削下周圍的其它木頭，直到筆芯被完全削尖。

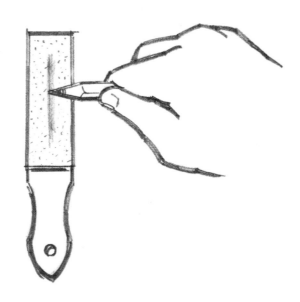

以砂紙板（sandpaper pad）磨尖鉛筆
在砂紙板上來回磨擦鉛筆筆芯，直到筆芯磨尖為止。

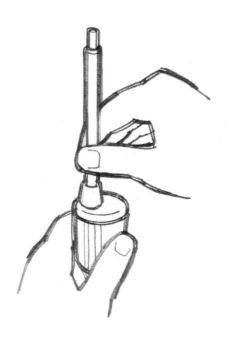

削尖工程筆的筆芯
讓部分筆芯露出工程筆的筆套外，以轉動式削鉛筆器削尖筆芯。將工程筆插入削鉛筆器中，轉動削鉛筆器的頂蓋以削尖筆芯。

塑膠橡皮擦（plastic eraser）
塑膠橡皮擦可能為黑色或白色，特色在於擦過之後留下的是長條細屑而不是碎屑。

軟橡皮擦（kneaded eraser）
軟橡皮擦質地較軟，類似於補土。與其它橡皮擦比較起來，軟橡皮擦的磨擦力較小，也較不易造成紙張表面粗糙。有些局部的擦除只要在紙張表面上按壓軟橡皮擦再拿起就可以完成。

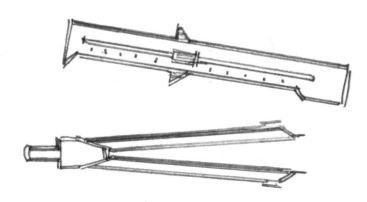

擦線板（eraser shield）
金屬或塑膠製成的薄片，用於隔離出紙張的某一區塊，以方便進行局部擦除工作。

比例工具（proportioning devises）
分規（dividers）是如圓規般的工具，繪畫時用於測量比例與比較尺寸大小，通常於根據照片作畫時使用。游標尺（sewing gauge）也是測量工具，可用於測量照片或真實生活物件的比例。

角度尺（angle ruler）
這種透明塑膠尺的中心有一圓軸，方便將尺折合成各種角度。可以做為一般量尺使用，測量長度與比例，同時也可以用於測量角度。

紙擦筆（blending stump）
紙擦筆以紙捲製成，以筆端在紙張表面上輕擦可以讓素描的線條變得更加柔和。

燈箱（lightbox）

先畫好結構速寫（structural sketch），然後利用燈箱在畫紙上描出結構速寫的圖樣，就可以避免畫紙上出現多餘的鉛筆線條與橡皮擦的過度擦拭。作法是將一張圖畫紙貼在結構速寫上，再將兩者一同放置於燈箱上，於圖畫紙描繪燈光透出來的圖樣。

轉印紙（transfer paper）

另外一個將圖樣轉畫至圖畫紙上的方法就是利用轉印紙，又稱為石墨紙（graphite paper）。

　　作法是將原先的草圖貼在圖畫紙上，然後在兩張紙中間夾入一張轉印紙，塗有石墨的那一面向下。接著以硬鉛筆重新描繪一次草圖上的圖樣，將線條轉印至圖畫紙上。

　　轉印紙可以直接在商店內購得。或者你也可以自己做一張，作法是取一張描圖紙覆蓋在軟石墨上，再以輕微沾濕酒精的棉花球在紙張表面上來回擦拭，讓石墨固著在描圖紙上。

畫面固定保護噴膠（spray fixative）

畫面固定保護噴膠是用於將線條固著在紙張表面上，同時避免軟鉛筆如炭精鉛筆或粉彩鉛筆的筆跡將畫面弄髒。固定保護噴膠只可以在通風良好的區域噴灑於畫作上。

紙膠帶（masking tape）

紙膠帶用於將一張紙黏貼在另一張紙上。我們會使用有品牌的紙膠帶，因為它的黏著效果佳，拆下來的時候也不必擔心會扯破紙張。

Drawing Indoors and Outdoors
在室內與戶外作畫

當我們在室內作畫時，一般會依據照片完成素描；而在戶外作畫時，通常會對實際「活生生」的主題物件進行觀察。你可以結合這兩種作畫方式，對戶外的主題物件進行觀察後畫下速寫並加以拍照，然後在室內利用先前的速寫與參考照片完成素描。

在室內作畫
在室內有較舒適的作畫環境，手邊的工具也較為齊備。必須透過參考照片與之前初步完成的速寫完成畫作。

在戶外作畫
在戶外作畫可以對主題物件進行第一手觀察，但周圍環境的採光與物件本身可能會不斷地產生變化。

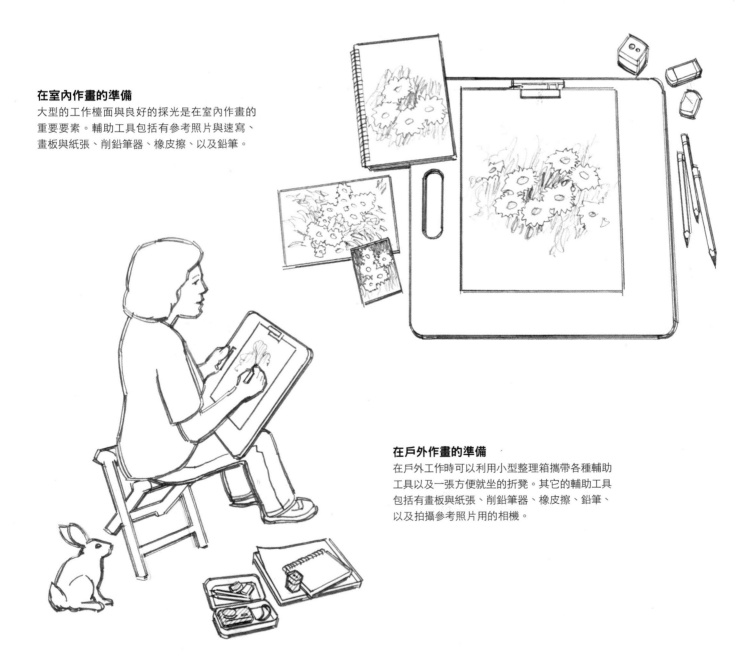

在室內作畫的準備
大型的工作檯面與良好的採光是在室內作畫的重要要素。輔助工具包括有參考照片與速寫、畫板與紙張、削鉛筆器、橡皮擦、以及鉛筆。

在戶外作畫的準備
在戶外工作時可以利用小型整理箱攜帶各種輔助工具以及一張方便就坐的折凳。其它的輔助工具包括有畫板與紙張、削鉛筆器、橡皮擦、鉛筆、以及拍攝參考照片用的相機。

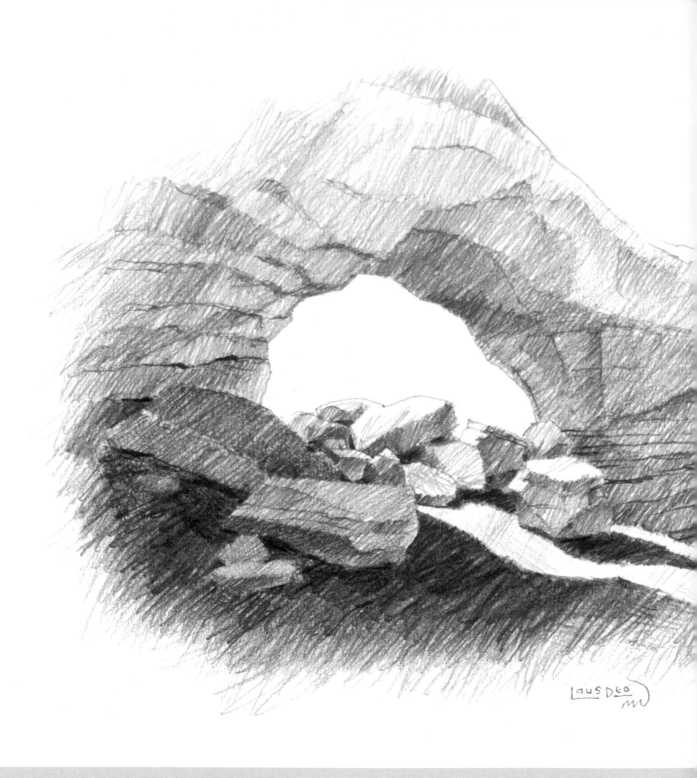

天然橋
鉛筆、圖畫紙
11" × 14" (28cm × 36cm)

1

Drawing
Techniques
素描技巧

素描技巧指的是在素描時所運用的方法，例如握筆的力
道與筆觸、畫草圖以及比例的拿捏等等。善用這些技巧
可以讓你的繪畫過程更加順利。

Sketching and Drawing 速寫與素描

速寫是在觀察與了解主題物件、或者在為素描構圖時所畫的，通常會畫得又快又隨意。素描則是一幅完整的繪畫作品，它可能是之前好幾張速寫所造就的成果。

　　當你在思考要選擇進行速寫還是素描時，考慮看看你有多少可用的時間、以及你是否希望能將它畫成一幅完整的作品。

握筆的力道、筆觸、以及線條

線條的樣式會受到鉛筆與紙張的種類、以及握筆力道的影響。你的握筆方式會影響鉛筆的角度，進而影響線條的寬度。當鉛筆幾乎與紙張表面呈水平狀態時，可以畫出較粗的線條；若讓鉛筆與紙張表面呈垂直狀態，只有筆尖接觸到紙張時，就可以畫出細線條。

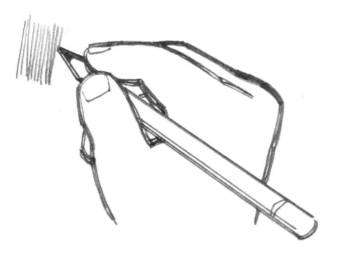

手寫握筆法（handwriting grip）
手寫握法是將手握在盡量靠近筆尖的位置，這樣可以畫出細而穩定的線條。若將手握在離筆尖較遠處，則可畫出較長但較不穩定的線條。

點壓握筆法（point pressure grip）
這種握筆法是在紙面上以食指靠近筆尖的方式平握鉛筆。如此一來可以輕易地將手部的力道傳至筆尖，畫出粗黑的線條。和手寫握筆法比較起來，這種握筆法畫出來的線條感覺上較不受控制。

鬆散握筆法（loose grip）
這種握筆方式幾乎類似於點壓握筆法的平握，但食指的擺放位置離筆尖較遠，且筆端會在手掌心之中。這種畫法的線條通常會比較長而鬆散、且較粗，大多用於隨興的速寫。

弧形握筆法（arc grip）
將手靠在紙張上、於距離筆尖較遠處握筆，就可以畫出長弧線。你可以盡量伸長筆尖，好讓筆端靠在你的掌心之中。

Shading and Texture 明暗與紋理

筆芯、握筆方式、以及紙張表面材質都會影響素描的明暗與紋理表現。

明暗（shading）

明暗表現的是素描主題的色調（深淺），作法是利用鉛筆的筆觸在畫作上畫出樣式與方向。有許多不同的方式可以創造出明暗效果，你或許會覺得其中某些明暗的樣式看起來比其它的要來得自然。你可以就這些技巧進行實驗，或創造你自己的畫法，找出最適合你的素描主題的表現方法。

平行線條
這種明暗畫法的樣式是畫出一條條相鄰的平行線。

相交平行線（crosshatching）
將不同方向的平行線重疊，製造線條相交的效果。

漸層線條
漸層線條的畫法有兩種，你可以由重而輕畫下每一筆筆觸，或者你可以在畫連續來回的線條時逐漸改變施壓的力道。

隨意亂畫（scribbling）
尖銳或圓滑的線條只是隨意亂畫的其中兩例而已，這種畫法可以用於表現紋理。

紋理的表現

素描主題的紋理可以透過鉛筆與紙張表面材質的互動而表現。

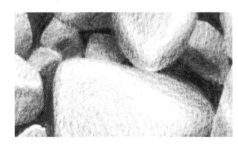

石頭的紋理
以軟鉛筆在中等紋理畫紙的粗糙表面上作畫，可以表現出石頭坑坑洞洞的質感。

樹皮的紋理
以軟、硬鉛筆在中等紋理畫紙上畫出對比鮮明的粗細線條，就可以表現樹皮的質感。

羽毛的紋理
利用軟、硬鉛筆在平滑的紙張上畫出對比的色調，就可以表現出鳥類羽毛的質感。

皮毛的紋理
在平滑的紙張上畫出短而細的線條，可以創造出松鼠毛皮一般的質感。

Different Approaches 不同的畫法

速寫與素描有各式各樣的畫法。其中有兩種畫法分別是結構速寫（structural sketches）與明暗速寫（value sketches），這兩者也是本書所使用的畫法。結構速寫以基本的線條與形狀來表現樣式，而明暗速寫畫的是圖像色調的明暗。

為結構速寫加上明暗色調

將結構速寫與明暗速寫兩者結合就可以創造出完整的素描作品。

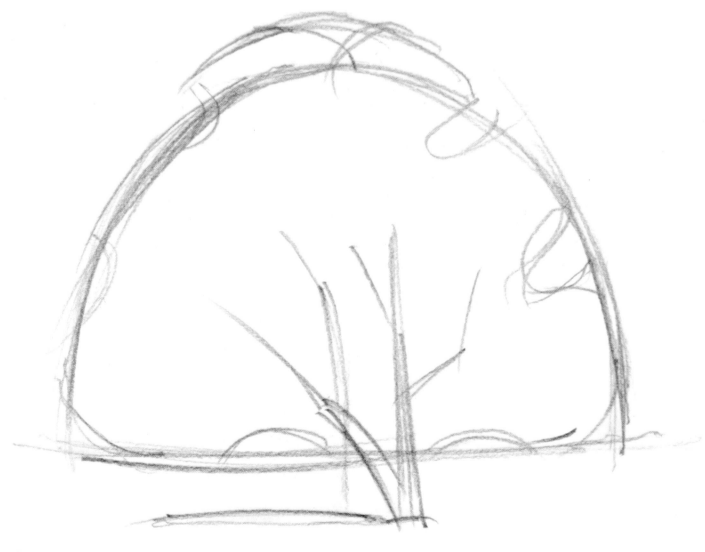

將結構速寫下來

利用簡單的線條將主題結構的基本形狀速寫下來，完成構圖。

思考明暗的表現方式
思考主題的明與暗該如何表現。

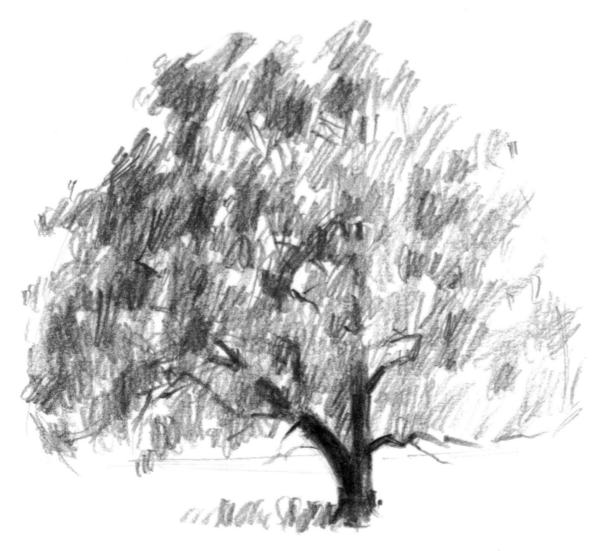

完成素描
根據結構速寫的草圖在對應的位置為主題畫上明暗變化，完成素描。

Blocking-In With Basic Shapes
利用基本形狀畫草圖

在創作結構速寫時，可以運用基本形狀如圓形、正方形、和長方形作為構圖的形式。這個過程也稱為畫草圖（blocking-in）。

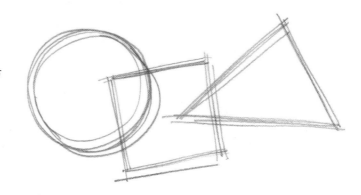

利用圓形

圓形與橢圓形可以用來畫花朵。先從花瓣的外圈畫起，中間再畫一個較小的圓形。在兩個圓形之間畫上花瓣的形狀，然後在中央畫一個橢圓形。

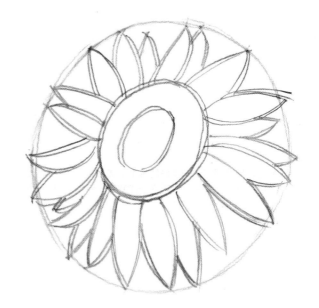

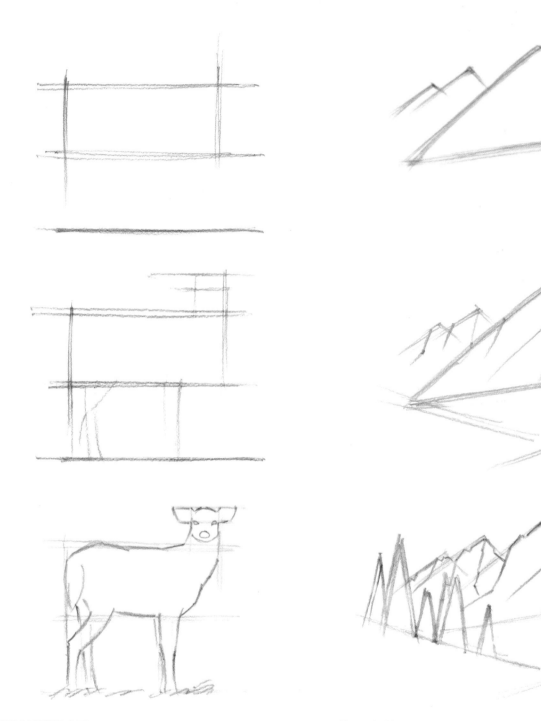

利用正方形與長方形

正方形與長方形可以用來速寫主題物件的基本形式，例如在畫動物的時候，可以先畫一個長方形代表身體，再畫一條底線表示牠們的腳或蹄所站的位置。替頭部和腿部加上更多的直線。接下來順著線條畫出輪廓並且加上更多的細節，構成一隻動物。

利用三角形

山峰的形狀可以利用基本的三角形來表現，從最大的三角形畫起。加上更多的線條表現樣式與光影。接著替前景的山峰與樹木畫出更多的細節。

Proportioning, Comparing & Transposing 比例、比較、與移位

結構速寫的基本形狀必需精準到可信的程度。你需要透過比例、比較、以及移位的線條練習培養精準的速寫技巧。

比例（proportioning）
測量比例與畫面要素的比較有關，例如拿物件的高度與寬度相比較，然後再將得到的資訊應用在速寫上。你可以利用不同的工具來測量比例，如分規、游標尺、或鉛筆。

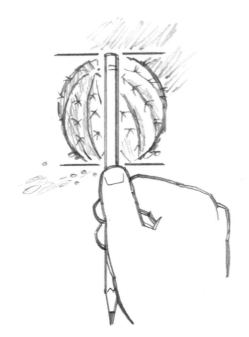

決定測量的單位
就這個主題來說，是以仙人掌的高度距離作為測量單位。

比較大小
比較起來，仙人掌的寬度距離和高度距離兩者是相同的。

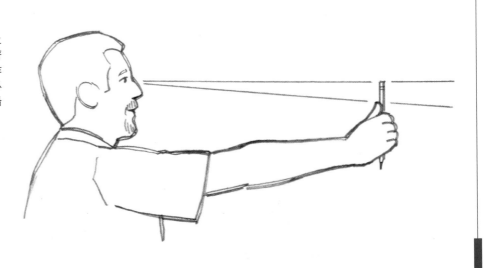

為遠處的主題測量比例
這裡測量比例所運用的技巧是一將鉛筆上下筆直地握在手中，手臂水平伸直。看著遠方的主題，以筆端與拇指頂端的距離作為測量單位進行測量。測量過程中手臂必須保持筆直。也可以利用游標尺代替鉛筆。

直線位置的比對（line comparisons）

筆直的工具，例如鉛筆，可以用來比對畫面要素之間的對應關係以決定擺放位置。

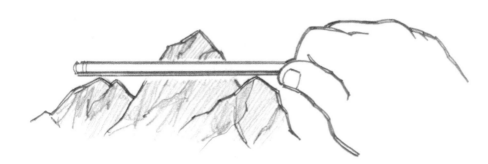

利用鉛筆來做直線位置的比對
水平握住鉛筆，你會看到這兩座山峰並排且高度一致。

斜線的移位（transposing angled lines）

主題物件的斜線可以利用鉛筆或角尺移位至速寫畫面上。

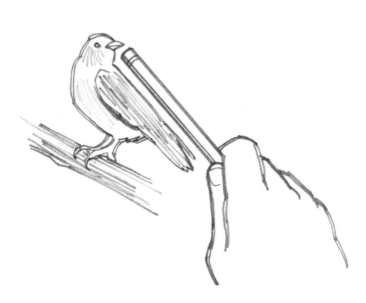

利用鉛筆核對斜線
將鉛筆與物件的線條對齊。握緊鉛筆、保持對齊的角度，將手移到紙張上並調整你畫出來的線條。

利用角度尺核對斜線
水平或垂直地握住角度尺的一端，調整角度尺的角度讓尺緣與物件的斜線對齊。將角度尺移至紙張上。讓握住的角度尺端與紙張邊緣保持平行，依角度尺測量的角度畫下斜線。

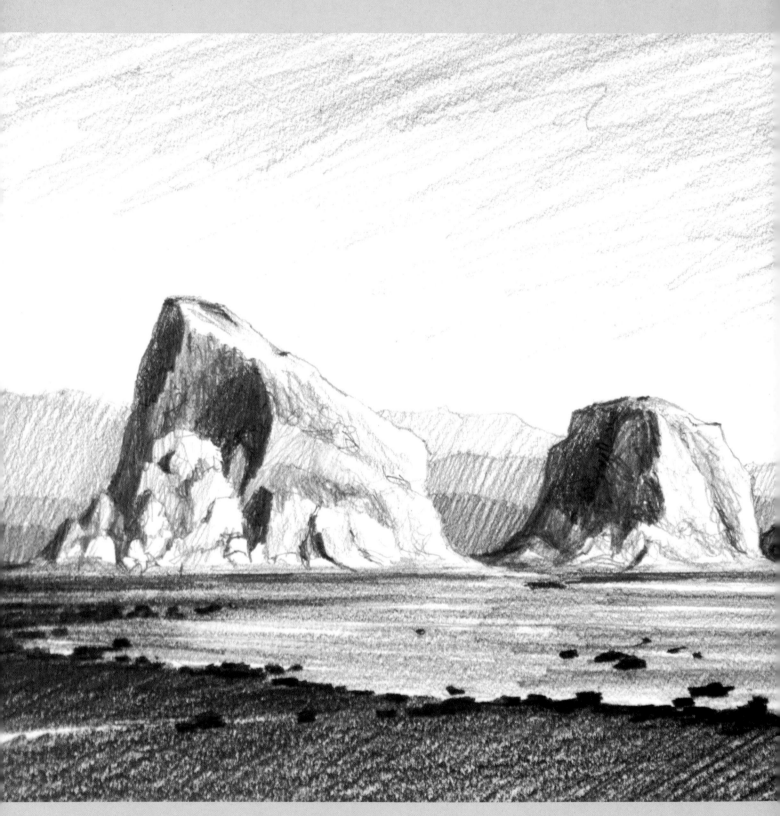

看看這張素描，你是否能辨識出線性透視與大氣透視是如何被運用的？請繼續往下閱讀，進一步了解透視法。

海岸峭壁
鉛筆、圖畫紙
6" x 10" (15cm × 25cm)

2

Art
Principles
藝術原理

藝術原理指的是視覺的概念，如透視、明暗、光影、以及構圖等等。素描中有兩種透視類型——線性透視（linear perspective）、與大氣透視（atmospheric perspective）。運用這些藝術原理可以讓你的素描看起來更具有真實感。這些原理也可以運用在其它的藝術形式上。

找出透視
從石頭的外形比遠處的山丘來得巨大可以看出線性透視的運用。而近處的要素明暗與細節變化豐富、遠處的山丘較為模糊且缺乏細節，這正是大氣透視手法的表現。

Linear Perspective 線性透視

線性透視是利用物件的大小與位置來暗示畫面的深度。對觀者來說，愈靠近自己的物件愈大。消失點（vanishing points）與地平線（horizon）是線性透視的特徵，然而在有許多人為要素的環境中，這兩者並不如在大自然裡那麼顯而易見。

了解並運用線性透視的原理可以為你的素描結構增加深度感。

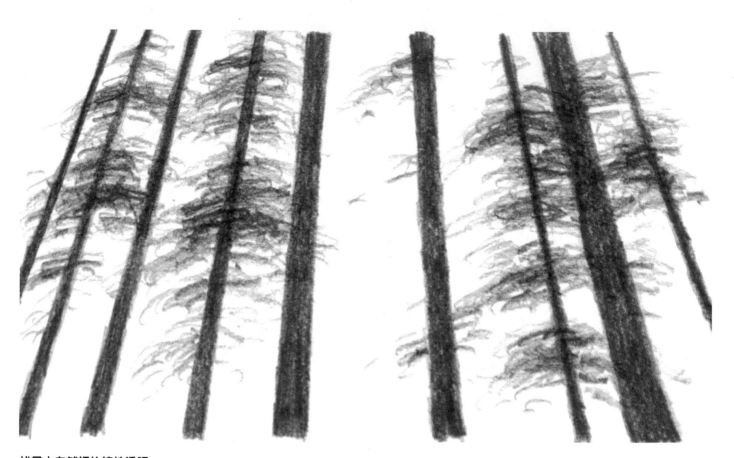

找尋大自然裡的線性透視
在森林裡，可以在樹幹的生長方向上觀察到線性透視。假使樹幹的線條持續向上，最後它們會在同一個消失點上交會。

愈近的物件愈大
假設所有樹木的大小相同，愈靠近觀者的樹木會愈大棵。

平行的要素會趨於會合
視覺上，平行的河岸會在遠處會合，創造出一個消失點。這張風景畫的消失點停留在地平線上。

消失點與地平線可能會被隱藏
雖然消失點與地平線被隱藏在樹林與山峰後面，但它們仍然會對畫面上的物件造成影響。

以重疊的物件表現出深度感
另一種表現深度感的方法是將物件重疊。在這個例子中，疊在上方的樹木看起來比較靠近觀者。

Values 明暗

明暗指的是素描色調的深淺變化。明暗可以表現主題的深度與形式，也可以與周圍色調搭配呈現出較淺或較深的變化。

對比

對比指的是明暗度之間的不同。

判斷明暗度

明暗度的判斷方法是去比較主題物件與畫作本身的色調深淺。明度表（value scale）上有由深至淺的灰色、黑色、與白色，對於明暗度的判斷相當有幫助。

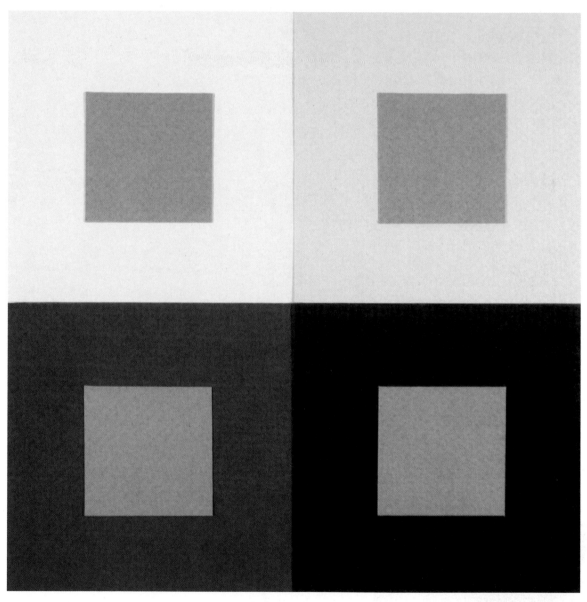

同而有異

雖然這四個小方塊的明暗度是相同的，但放在淺色背景中看起來色調會比較深、而放在深色背景中看起來色調會比較淺。

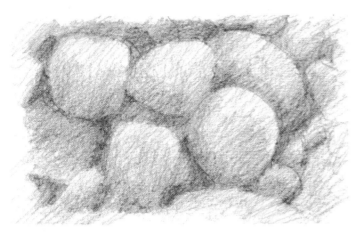

明暗度相近
利用低對比、相近的明暗度來表現柔軟且幾乎平坦的外觀。

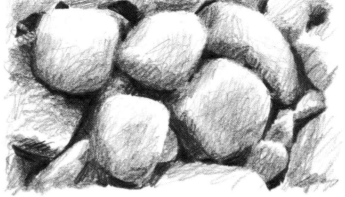

明暗度的變化較大
較大的明暗度變化,包括有白色、中灰色、與黑色區塊,可以表現接近真實的外觀。

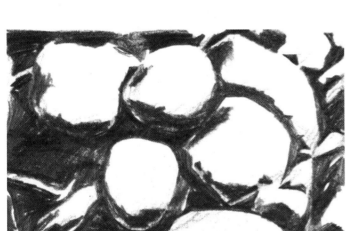

高對比的明暗度
從白色到黑色、缺乏中間色的高對比明暗度,可以創造突出的動態感。

利用明度表
明度表又稱為「灰階色卡」(gray scale)或「明度計」(value finder)。先將明度表放在主題物件上、接著再放到整張素描上,比較或判斷兩者測量的結果。這種做法比直接猜測明暗度來得準確,因為明暗度可能會受四周圍繞的色調深淺的影響而有視覺上的差異。

你可以在美術用品店買到明度表,或者你可以利用長條圖畫紙與鉛筆自己做一張。

Light and Shadow 光影

好的素描會注意主題物件的光線。光源（light source）的位置與強度會影響主題物件的明、暗、與陰影表現。光線的考量面向包括有亮點（highlight）、陰（form shadow）和影（cast shadow）、以及反射光線（reflected light）。

光源

光源是光的來源，它會影響畫面的明、暗、與陰影表現。一個畫面可能會有一個以上的光源。

亮點

亮點是光線投射在物件上的明亮區塊。

陰

物件上的暗面，可以表現出物件的形式。

影

「影」比「陰」來得更暗，它是物件投射在其它表面上造成的暗色區塊。

反射光線

反射光線是從一個表面反彈出來的光線。

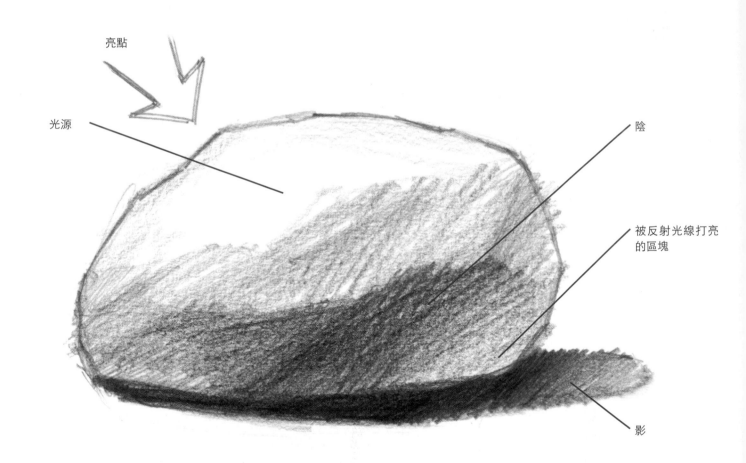

亮點

光源

陰

被反射光線打亮的區塊

影

光和影
畫面上的明、暗、陰影都受到光源的影響。

Atmospheric Perspective 大氣透視

「大氣透視」也稱為「空氣透視」（aerial perspective），是利用物件的明暗度與明確度來表現深度的方法。愈近處的物件明暗對比愈強烈，輪廓比較清晰；隨著距離的增加，物件會變得愈來愈模糊而有朦朧感，輪廓看起來也比較不清晰。

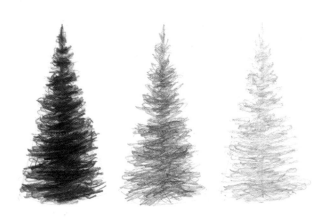

大氣透視
大氣透視是透過物件的明暗度來表現深度。在大氣透視的手法下，物件會隨著距離拉長而逐漸淡去。

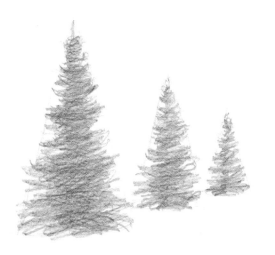

線性透視
線性透視是透過物件的大小與位置來表現深度。在線性透視的手法下，物件會隨著距離拉長而逐漸變小。

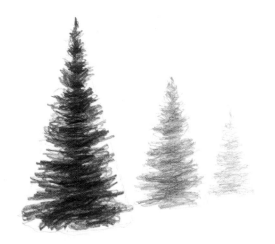

結合大氣透視與線性透視
在畫面上同時運用大氣透視與線性透視，畫面的深度會透過物件的明暗、大小、與位置的變化來表現。

Composition 構圖

構圖指得是素描當中物件的安排與配置，也是所有藝術考量的面向。好的構圖往往是藝術家深思熟慮、精心計劃的結果，其中包含了讓畫面完美和諧的平衡感。

設計要素（design elements）
設計要素是完成構圖的各項條件，其中包括了大小、形狀、線條輪廓、與明暗等等。色彩也是另一個要素，但本書只談及黑、白、與灰三色的運用。

設計原理（design principles）
設計原理指的是設計要素的運用，其中包括了平衡、調和、布局、與節奏等等。

物件的平衡
構圖的平衡可分為對稱或不對稱兩種。

物件的數量
畫面上的物件數量會影響構圖的效果。一般來說，奇數的物件數量會比偶數看起來更有意思。

對稱構圖
（symmetrical composition）
對稱構圖當中的物件平均分布在兩側，看起來很整齊。

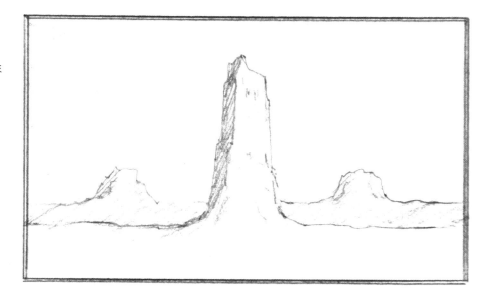

不對稱構圖
（asymmetrical composition）
不對稱構圖中的物件以較為隨興的方式擺放，但畫面仍然維持著平衡感。

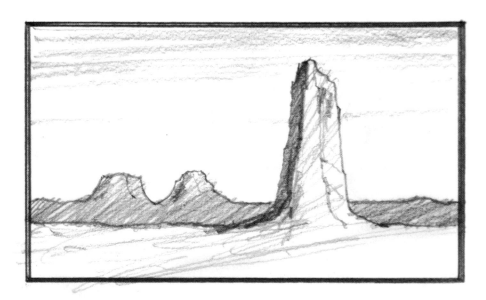

偶數較為呆板
這種構圖看起來比較單調呆板，尤其是畫面只有聚焦在兩個物件上的時候。

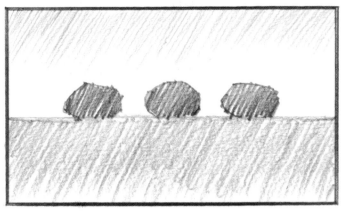

奇數增添趣味
三個物件要比只有兩個物件來得有趣些，但這種對稱的構圖方式還有改善的空間。

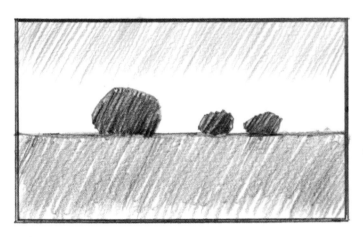

改變平衡
透過改變物件的大小與空間配置，現在的構圖呈現出不對稱的平衡。雖然物件的樣式一致，但與兩個小物件比較起來，大物件較有主導優勢，增加了畫面的趣味。

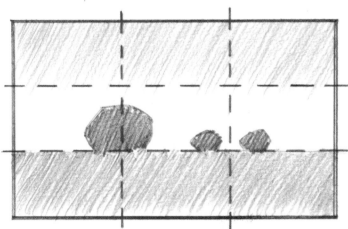

利用三分法（rule of thirds）
畫出動人構圖的方法之一，就是利用方格將畫面直向、橫向各分成三等分，接著將物件安排在與格線對應的位置上。

依自然法則設計

「黃金比例」（golden ratio）在自然界裡——從DNA到鸚鵡螺的殼——隨處可見。黃金比例是從費氏數列（Fibonacci sequence）也就是0、1、1、2、3、5、8、13……接續下去——當中兩個相鄰的數衍生而來的。將數列中前兩個數相加可以得出下一個數。

黃金矩形被運用在藝術與建築當中。而自身不斷延伸發展的黃金螺線則可以做為視覺構圖的樣板。

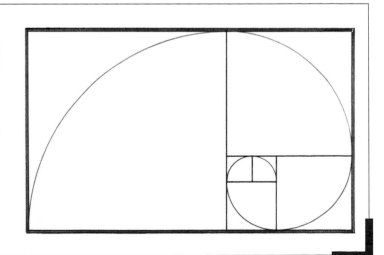

Planning a Composition 規劃與構圖

引導視線

構圖中的物件可用以引導觀者的視線，並創造出畫面的動感；而利用不同物件交替創造出的動感可以為畫面帶來節奏感。

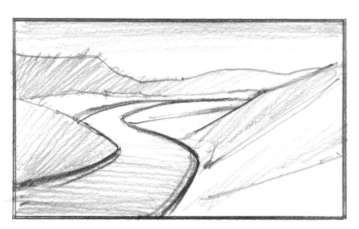

以線條引導
構圖裡的線條彷彿指引了方向，帶領觀者的視線穿梭畫面。

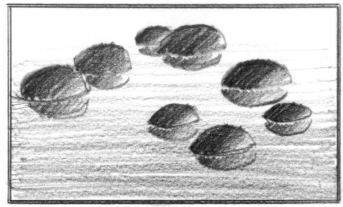

以形狀引導
形狀也可以引導觀者的視線穿過畫面構圖，就如同墊腳石。

構圖取景

決定構圖中要保留多少畫面並不是件容易的事，尤其是在戶外寫生的時候。取景器（viewfinder）可以幫助你在開始畫畫之前裁切出你想要的圖像。你不見得要將眼睛看到的所有景象全部畫下來。比方說，你打算取用的畫面當中有一根電線杆或電線，你可以在不影響畫面整體感的前提下忽略它們的存在。

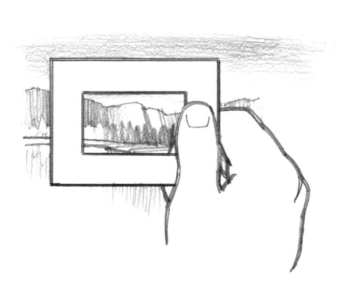

以取景器取景
將取景器拿起並對準你想畫的主題，它可以幫助你界定出你的構圖所能取用的景象範圍。你可以在美術用品店裡買到取景器，或者你也可以利用卡紙自己做一個。

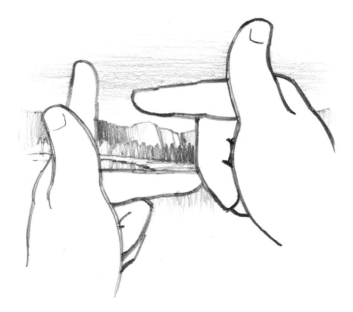

以手指取景
另外一個取景的方法就是利用你的手指框出一個矩形。

選擇樣式

畫作的樣式可以是橫幅、直幅、或方幅，所呈現的感覺各不相同，
適合用於表現特定的主題。

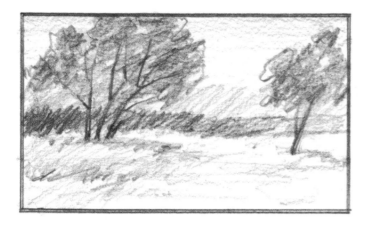

橫幅樣式

以橫幅樣式進行構圖，可以表現出恬適、田園般的風情。

直幅樣式

以直幅樣式進行構圖，
可以表現奔放有力的感
覺，或強調出畫面主題
高聳的特質。

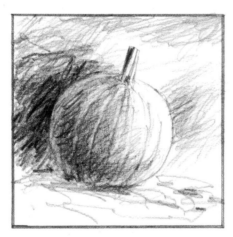

方幅樣式

長寬尺寸相同的方幅
構圖可能會讓圖像的
表現打折；然而若挑
選合適的畫作主題，
它還是可以呈現出很
好的效果。

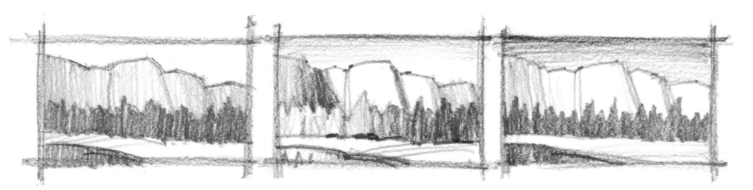

縮圖速寫（thumbnail sketch）

對於在正式動筆前先處理可能的畫面問題與靈感的取捨上，這些用以安排
構圖的小型速寫可以提供很大的幫助。

Problems and Remedies 問題與補救

你眼裡看到了什麼,不代表你就必須完全如實地畫下來。藝術家的使命在於美化畫面、帶領觀者進入畫中享受愉悅的視覺經驗。

在這個過程當中,藝術家會遭遇一些必須避免、或應該盡可能及早補救的問題。

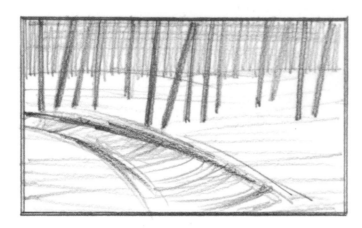

視覺方向引導錯誤
不要放置會引導觀者視線離開畫面的物件。

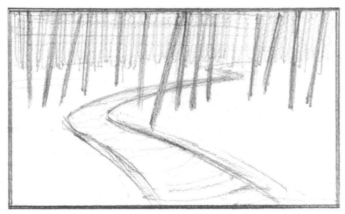

視線通往正確的方向
畫面物件若指向適當的方向,可以保持觀者對畫作的興趣。

交切點(tangent)造成的問題
交切點指的是畫作中兩個以上物件相交的交會點。雖然交切點可能是自然發生的現象,但它會造成視覺上的突兀感。在這個畫面中,樹枝交會造成不必要的交切點,影響觀者視線的聚焦。

交切點的補救
移動樹枝,減少交切點,也讓畫面看起來更吸引人。

採用可辨識的樣式（identifiable form）

素描即是在傳達可供辨識的圖像與樣式。有些樣式的辨識度比其它樣式來得高。我發現假使畫作的主題物件容易被辨識的話，觀者也比較能夠認出這張作品的內容。

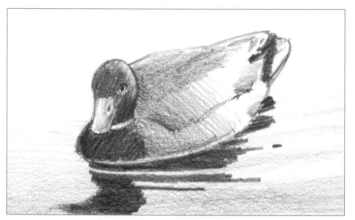

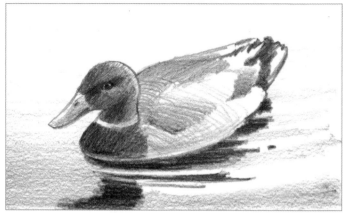

以抽象的樣式作畫

雖然這個素描的圖像是可以被辨識的，但若要從它的剪影輪廓來進行辨識就會相當困難。假使這個物件沒有被正確地描繪出來，這個圖像就難以被確認，因為觀者沒有辦法從樣式來進行判斷。

以可辨識的樣式作畫

這個物件的素描與剪影都相當容易辨識。以這個物件作畫可以更加確保畫出成功的作品。

正像（positive）與負像（negative）素描

素描是由正像樣式與負像樣式所構成。正像樣式直接呈現出物件本身的形狀，而負像樣式則是以物件的周圍環境界定出物件的模樣。

香蒲與草叢的畫法可以如圖左以正像樣式進行素描，將它們的形象以深色筆觸描繪在紙張的白色背景上。或者也可以如圖右利用負像的方式加以呈現，將它們四周的區塊塗深，以襯托出香蒲與草叢的樣貌。

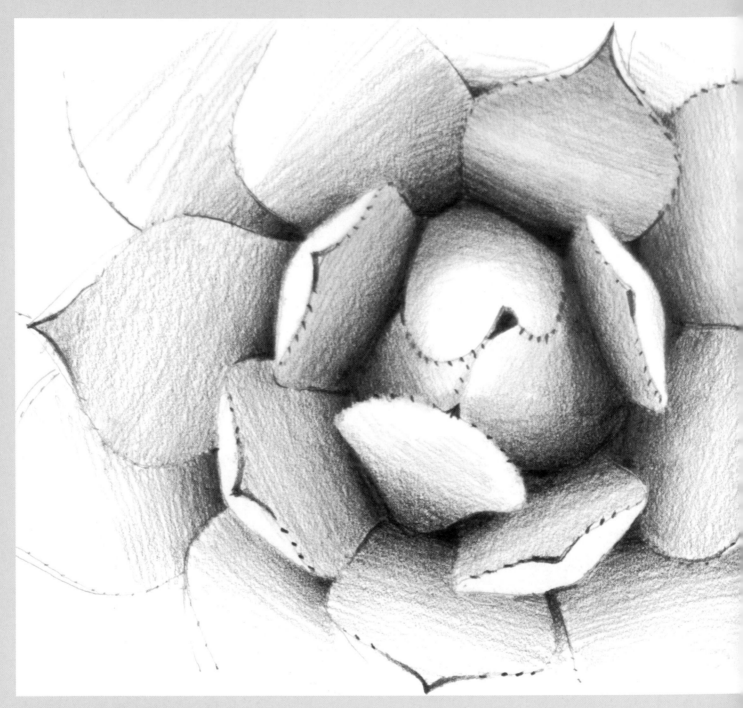

仙人掌特寫
鉛筆、圖畫紙
6" × 9" (15cm × 23cm)

3

Natural
Subjects
自然主題

對個別物件進行觀察與研究是素描過程當中很重要的一環，讓我們把從前幾章當中所學到的技巧應用在對這些主題物件的了解上。仔細研究你的主題物件的結構、明暗度、以及紋理。開始動筆的時候，先建立適當的比例，並將線條與形狀擺放在正確的位置。接著再加上明暗，以及物件本身的紋理。

　　許多靜物，如岩石與樹木，可以在作品中以隱約的形象出現，而不見得要完全寫實。然而，若要成功地運用這種技巧，就必須加上適當的光影，才能讓最後的結果看起來栩栩如生。

Rocks and Rock Formations
岩石與岩石的結構

岩石可能有稜角、有層次，也可能是平滑的或圓滑的。假使在畫面上沒有其它物件可以與其相比較，要決定岩石的大小規模與型態就會比較困難。後院裡撿到的石頭可以做為研究巨石或岩石型態的縮小模型。

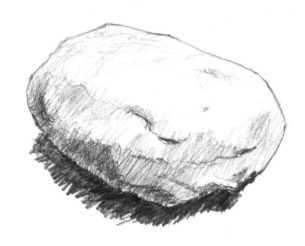

不同尺寸的岩石
對小型岩石進行的樣式與光影效果研究可以運用在素描較大、較複雜的岩石結構上。

岩石樣式
岩石群的尺寸可能很巨大，但其特徵仍與小型岩石相同。

Rock Formations 岩石樣式 示範

DEMONSTRATION

這些岩石樣式是從結構速寫開始，接著加上明暗，光源來自於左上方。

素材

8 " × 10 " （20cm × 25cm）中等紋
理圖畫紙
2B鉛筆
軟橡皮擦

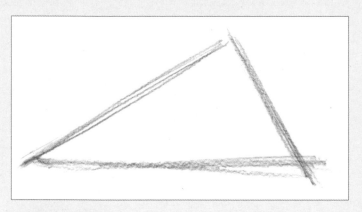

1 速寫出基本形狀
以基本線條速寫出岩石樣式的整體形狀。以此為例，這個岩石樣式的形狀是三角形。

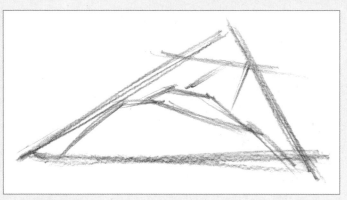

2 發展樣式
繼續發展這個岩石樣式，從最大一塊開始速寫，接著再加上較小的形狀。

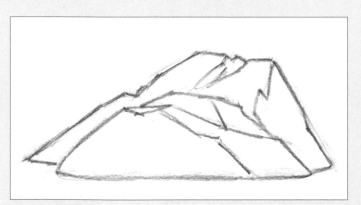

3 加上細節線條
在結構速寫上加上細節的線條輪廓，以清楚定義出岩石樣式的形狀。將不想保留的線條擦除。

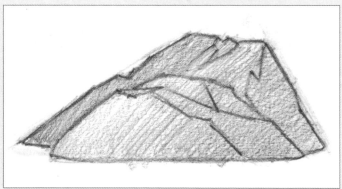

4 加上明暗
加上淺、中等、暗等明暗度的變化。加上細節線條，視需要以軟橡皮擦打亮部分區塊。

Mountains 山峰

我們可以將山峰想成是超大規模的岩石群。山峰的表面可能會裸露出岩塊，也可能被樹木或白雪所覆蓋。雖然實際上山勢的輪廓有許多細節，但從遠處看可能只看得出它單一的樣式。

山峰的特質
雖然每一座山峰都有它獨一無二的外型，但它們仍有共同的特質——就是光與影的表現。

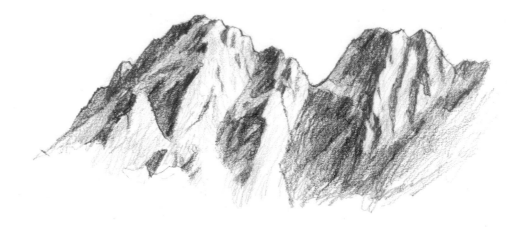

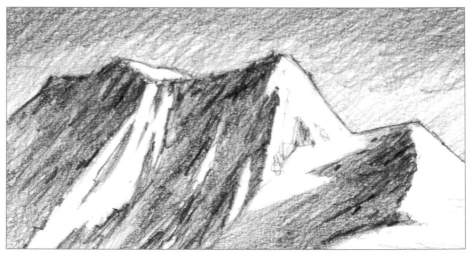

紙山

素描山峰的重點在於對光影的掌握。將一張紙或一塊布揉縐成迷你山丘的形狀並加以速寫，這是幫助你感知明暗細微變化的一項練習。

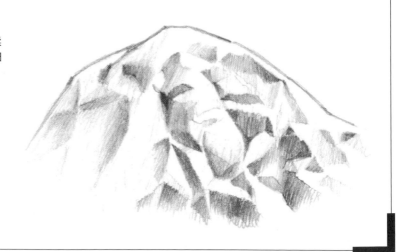

Mountains With Snow 白雪覆蓋的山峰 示範
DEMONSTRATION

這些科羅拉多（Colorado）的高山由許多岩層組成，白雪覆蓋了部分山峰。來自右上方的光源在山峰的左側造成了陰影。

素材
8 " × 10 " （20cm × 25cm）中等紋理圖畫紙
2B鉛筆
軟橡皮擦

1 速寫出基本形狀
畫出山峰整體外觀的基本形狀。

2 發展樣式
繼續發展這個山峰的樣式，先從最大、最顯眼的形狀開始，然後再畫較小的部分。

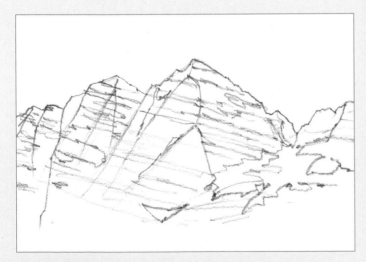

3 加上細節線條
加上細節線條以定義出結構速寫的外形，包括岩層與白雪的輪廓。將不想保留的線條擦除。

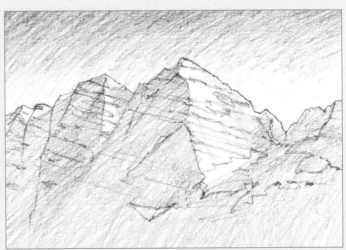

4 加上明暗
加上淺、中等、暗等明暗度的變化。視需要以軟橡皮擦調整畫面亮度。

Water 水

水的外觀與堅實或不透明的物件不同。它看起來可以是清澈的或
有倒影的、流動的或靜止的，而且會因為觀看的方式、以及它與
其它物件之間的關係而有所改變。

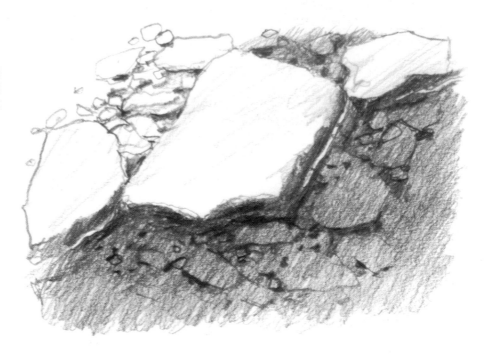

透明清澈的水
水可能是非常清澈的，水下的物件可以被清楚
看見，只是亮度或許會比較暗一點。在這個範例
中，水下的石頭清晰可見，只是它們看起來比乾
燥的石頭稍微暗一點。

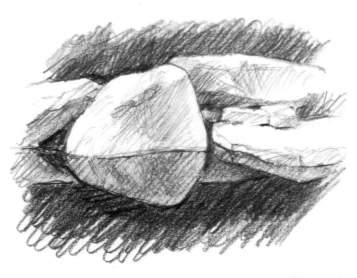

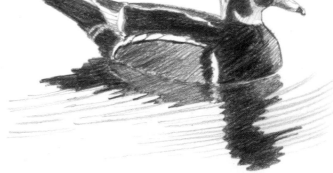

有倒影的水
平靜的水面就像鏡子一樣可以反映出週遭的物件。倒影的亮度會比實體
物件更暗一點。

扭曲的倒影
水中倒影可能會因為水面波浪或漣漪的關係而被扭曲，例如鴨子的倒影就
因為漣漪而變形。替水面加上波浪和漣漪，增加畫面的動感。

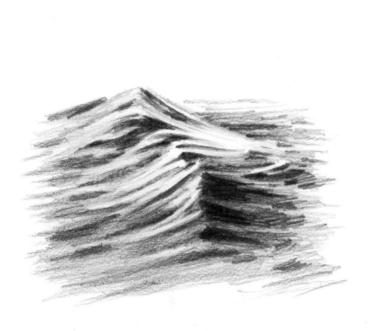

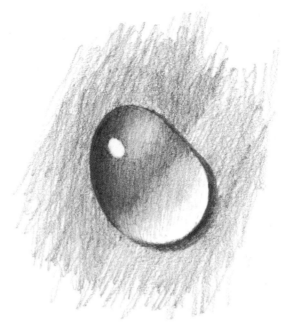

波浪的水

大浪會反射它們的週遭物件,但波浪也可能是半透明、甚至是不透明的。在這個範例中,波浪顏色最深的地方是陰影,這是波浪的形狀將投射在水面上的光線擋住所造成的。

近距離特寫

一滴酢漿草葉子上的小水珠可以展現出水的複雜特性。它是清澈的,外觀有別於不透明的樣式。來自左上方光源的光線在水珠表面上投射出一個亮點。這道光也穿透水珠,打亮了右下方的區塊。然而即便水珠是可以被看透的,右下方仍然形成了一道陰影。

增加濕潤感

水不見得會被直接看見,但它的存在會改變其它物件的外觀。

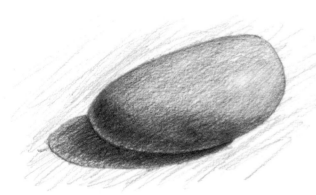

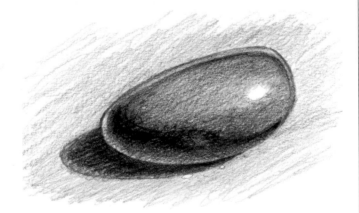

乾燥的外觀

一塊平滑的鵝卵石,乾燥的時候可以在表面看出細微的明暗變化。光源在右上方,造成了石頭左下方的陰影。

濕潤的外觀

浸在水裡的石頭可以反映出它的週遭環境。亮點清晰可見;除了陰影四周之外,反射光也出現在石頭的邊緣。濕潤的石頭看起來充滿光澤,色調也比乾燥的石頭來得深一點。

Small Waterfall 小瀑布 示範

DEMONSTRATION

畫面上的水表現了從白、中等、到暗等各種深淺的明暗度變化。最深色的部分是瀑布側的陰暗岩壁。在上方與下方的水看起來比較平靜,而瀑布與泡沫則較為動感。

素材

8½ " × 5½ " (22cm×14cm)中等紋理圖畫紙

2B鉛筆

軟橡皮擦

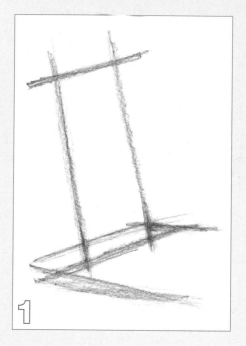

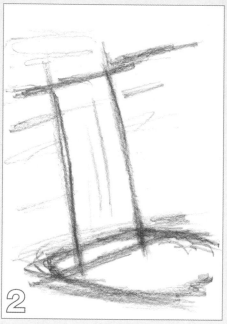

1 速寫出基本形狀
畫出一個矩形做為瀑布的基本形狀。以簡單的線條速寫出下方的泡沫區塊。

2 發展樣式
發展瀑布與泡沫的樣式,視需要加上一些弧線。

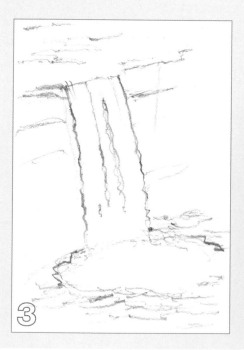

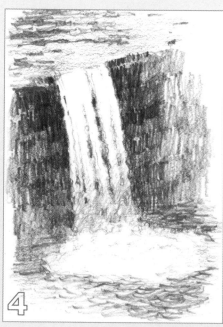

3 加上細節
加上細節,修改結構速寫的線條,並將不想保留的線條擦除。

4 加上明暗
加上淺、中等、暗等明暗度的變化。視需要以軟橡皮擦調整區塊亮度。

Ice and Snow 冰與雪

冰與雪也是水的形式變化,它們也同樣有清澈、反射、與不透明等特質。

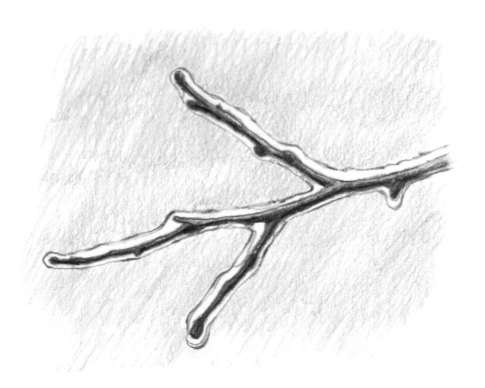

冰
黑色輪廓線製造出映射周圍物件的反光效果,讓樹枝上的冰看起來非常清澈。

冰柱
深色背景與反光冰柱的清澈、白色外觀形成明顯的對比。

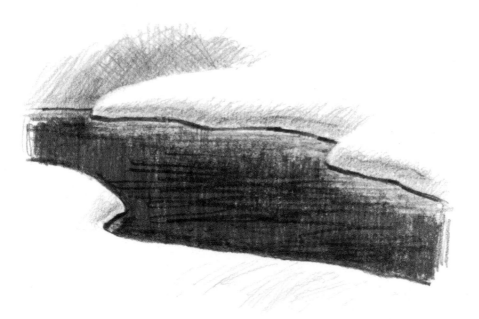

雪
雪在溪流邊緣形成圓滑的輪廓,外觀看起來是不透明的。

Clouds and Skies 雲朵與天空

雲朵有各種不同的特質。有時候它們看起來是半透明的,顯示它們是由水蒸氣所組成。有時候它們又是不透明的,甚至幾乎有厚實的感覺。雲朵的形狀與大小一直不斷在改變,可用以傳達天氣的變化。

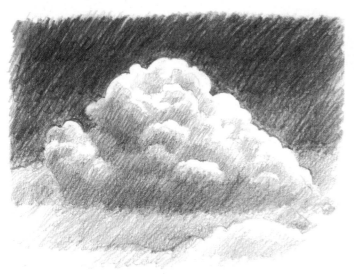

圓的與平的
典型的積雲會有圓形的頂部與平坦的底部。在光影的影響下,它們呈現出厚實的形象,就像一團鬆軟的棉花球。

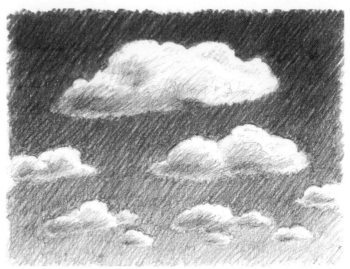

透視與明暗
和其它樣式一樣,雲朵的表現也不離透視原理。在這張素描裡,雲朵有各種大小尺寸,離觀者愈近的雲朵愈大。背景上方的天空被刻意畫得較暗,因為一般來說愈接近頭頂的天空顏色愈深,而離地平線愈近的天空顏色愈淺。

雲朵的變化
當你試著要畫出積雲的外形時,記得要讓它保持在比較鬆散的狀態,而不要呈現太具體真實的樣貌,如兔子、小狗、或恐龍等。

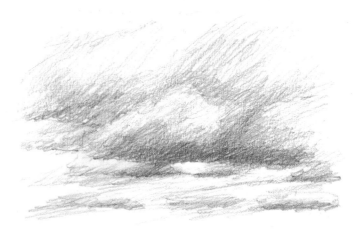

深色雲朵

雲朵可能會阻擋光線或遮住太陽,而形成深色的雲朵。雲朵與白色天空的對比可以表現出陽光的效果。

速寫的樣式

有些雲的類型,如層積雲,可以透過速寫般的鉛筆線條來表現它們並不是很明確的形式。

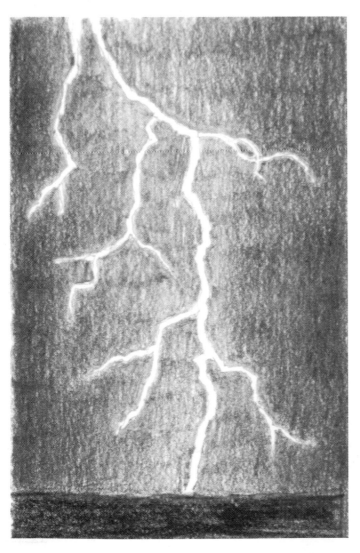

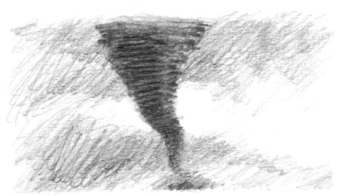

空中的戲劇性變化

龍捲風與閃電展現了大自然強大的力量。在暴雨的雲層下畫出一個深色漏斗形狀的區塊可以用來表現龍捲風;而閃電則可以藉由深色背景映襯出來的分支條紋加以展現。

Flowers 花朵

要捕捉住花朵簡單的優雅，關鍵在於細節的呈現。

淺色背景上的深色花瓣
這朵花的花瓣是深色的，可以畫在淺色背景上。
花瓣上明暗區塊的配置可以強調出花瓣的形狀
與質地感。

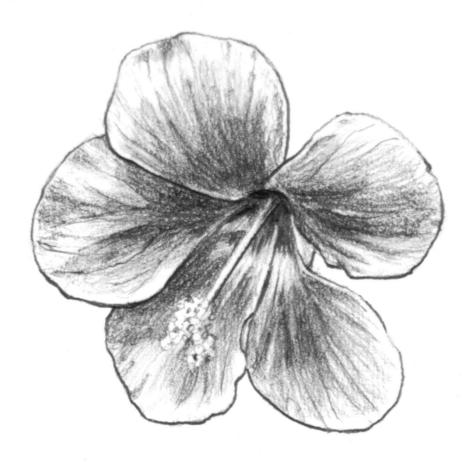

**深色背景上的淺色
花瓣**
雛菊淺色花瓣後面的深
色背景讓花瓣的形狀顯
得更加明確。

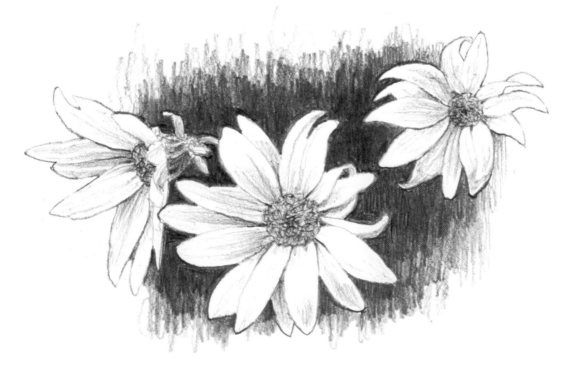

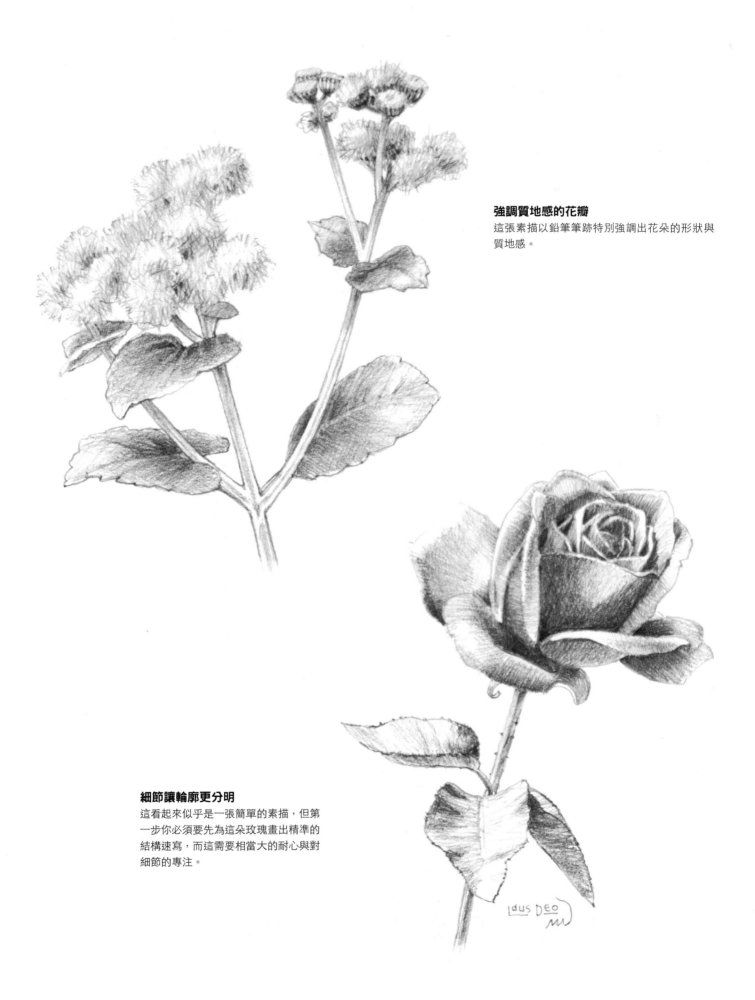

強調質地感的花瓣
這張素描以鉛筆筆跡特別強調出花朵的形狀與
質地感。

細節讓輪廓更分明
這看起來似乎是一張簡單的素描，但第
一步你必須要先為這朵玫瑰畫出精準的
結構速寫，而這需要相當大的耐心與對
細節的專注。

Coneflower 小雛菊 示範

DEMONSTRATION

小雛菊長而略帶弧度的花瓣讓整個花朵形成了一個凸面體。一張素描上可能不只有一朵花,所有雛菊都可以以同樣的步驟完成。

素材

8½ " × 5½ " (22cm×14cm) 中等紋理圖畫紙

2B鉛筆

軟橡皮擦

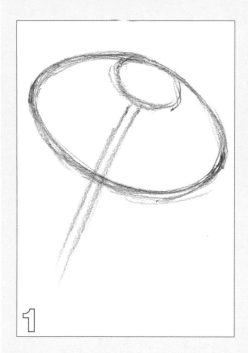

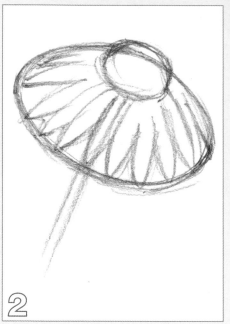

1 速寫出基本形狀

畫出花朵的基本外形以及中心的橢圓,再畫兩條代表莖的線。為了保持圖像的準確性,將這兩條莖線連結至花朵的中心。

2 發展樣式

畫出花瓣,並且在花朵中心加上弧線,以創造出凸面體的外觀。

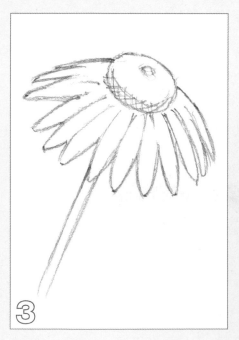

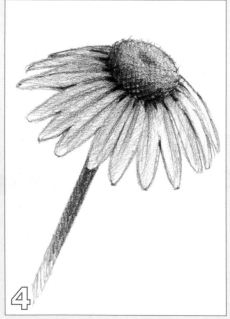

3 加上細部線條並擦除不想保留的線條

為花朵中心與花瓣加上細部線條。將不想保留的線條擦除,例如花瓣下方的莖。

4 加上明暗

加上淺、中等、暗等明暗度的變化。必要時以軟橡皮擦打亮區塊。

50

Trees 樹木

要掌握樹木的獨特性，就先從它的樹幹和整體外形畫起，接著再畫樹枝，
由粗而細。樹葉留待最後再畫，並根據光源的配置加上明暗的變化。

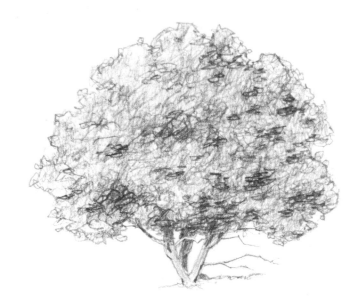

橢圓形的樹木
要傳神地描繪這棵樹，必須留意樹幹的細節與樹冠的外形。

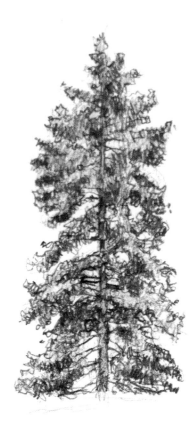

不規則形狀的樹木
高聳的外形、稀疏的樹冠、與裸露的枝幹就是這棵樹的特色。

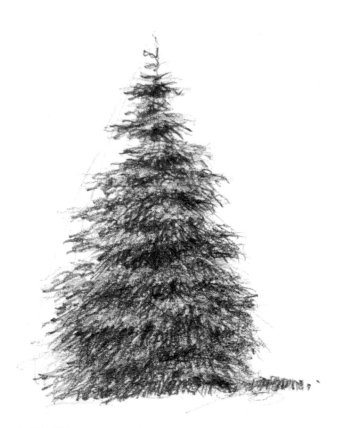

三角形的樹木
在描繪這棵三角形的針葉樹時，鉛筆的筆觸會與描繪落葉樹的筆觸不同。

枝葉茂盛的樹木外形會隨著它的樹枝而發展。

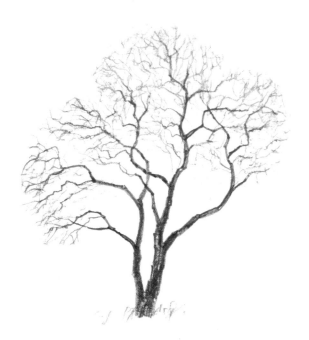

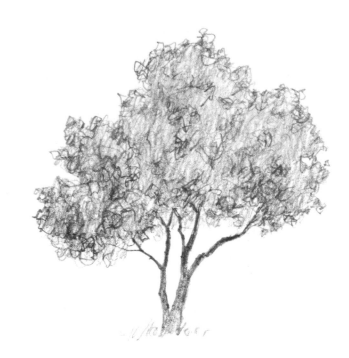

枝條向外生長

從樹幹的底部開始,樹木的結構會隨著樹幹、樹枝不斷向上、向外生長,慢慢地由粗而細。

寫實的樣式

樹葉的配置取決於樹木的支撐結構。樹葉會在枝條的末端發展。

樹葉

畫樹葉的方法會因為觀者與樹之間的距離而有所不同。和離觀者較近的樹葉比較起來,遠處的樹葉畫得比較抽象、細節較少。

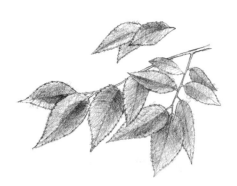

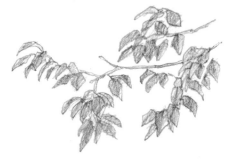

近距離特寫

畫近距離特寫時,就必須加上樹葉樣式與結構的細節。

樹葉較小、距離較遠

當樹葉在一段距離之外,葉子看起來會比較小、細節也較少。以這張素描為例,先畫出樹枝與樹葉配置的結構速寫,接著再利用輪廓素描的明暗變化代替更細微的線條,呈現出樹葉的樣式。

鬆散與抽象

這一團橡樹葉的畫法是先畫出輪廓素描再加上明暗變化。這些樹葉是以成群的形式、而非一片片畫成。最後的成品屬於較抽象的代表物,而不是物件的寫實畫作。

Tree Bark, Trunks and Stumps
樹皮、樹幹、與枯木

提昇繪畫技巧的其中一種方法，就是多花時間觀察生活週遭的事物。當你漫步在公園時，注意一下樹幹的紋理，每一種樹都有其獨特的質感。掌握樹皮的獨特紋理正是素描樹木的樂趣之一。

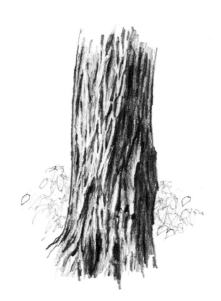

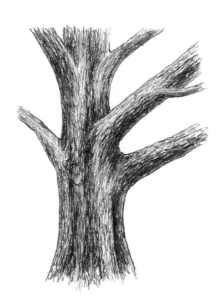

樹皮與樹幹
每一種樹木的樹皮都有其特殊的紋理。

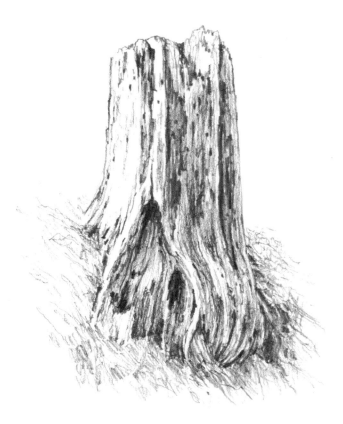

枯木
這棵枯樹因樹皮脫落而裸露出的木質結構上布滿了大大小小的坑洞，紋理豐富。

殘缺之美
老樹的外觀看起來可能會像是頂了一頭亂髮似的，但這或許可以成為一個有趣的畫面主題。

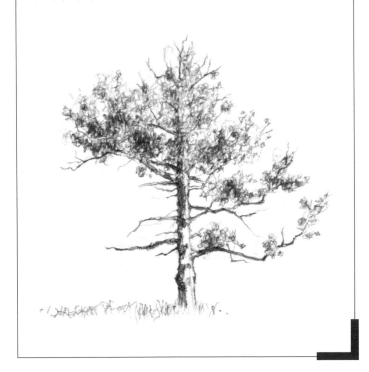

Palms and Cacti 棕櫚樹與仙人掌

棕櫚樹與仙人掌在外觀上和其他樹木有很大的不同。棕櫚樹的樹
頂有大叢樹葉；而仙人掌則是由堅實的樣式所構成，沒有樹葉。
你會發現棕櫚樹與仙人掌要比其他樹種來得容易畫些。

棕櫚樹
棕櫚樹的長型羽毛狀
樹葉是直接從樹幹頂
端長出來的。

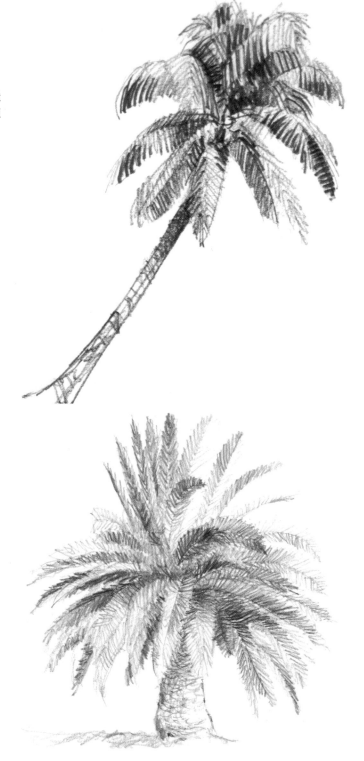

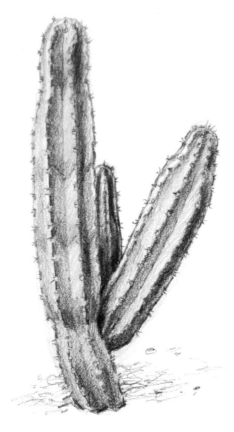

仙人掌
仙人掌的外型迥異於其它樹木，它以身上的尖
刺取代了葉子。

Tree 樹木 示範
DEMONSTRATION

在畫樹葉之前，應該先畫出樹枝與外形的結構。

素材
8½ " × 5½ "（22cm×14cm）中等紋理圖畫紙
2B鉛筆
軟橡皮擦

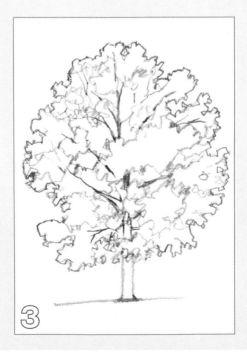

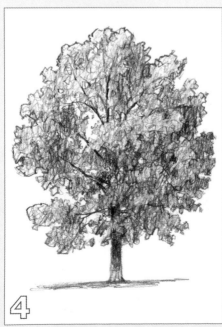

1 速寫出基本形狀
畫出樹木的基本形狀草圖，包括主幹、基線、以及外形。

2 加上樹枝
在主幹上加上樹枝，愈靠近樹頂的樹枝方向應該要愈垂直。

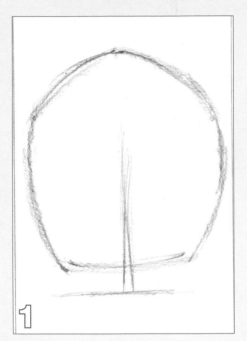

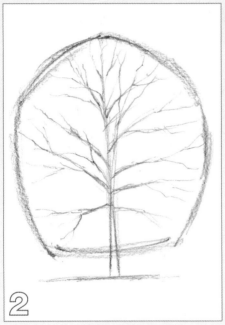

3 發展樹葉的樣式
發展樹葉的樣式，將擋住樹葉的不必要枝條擦除。

4 加上明暗
加上淺、中等、暗等明暗度的變化。必要時以軟橡皮擦打亮區塊。

Insects 昆蟲

昆蟲的微觀世界可以為你的素描帶來另一種不同的趣味。你可以透過詳細的參考圖片研究特定主題對象,增進你的觀察技能,同時提昇你畫作的確實度。

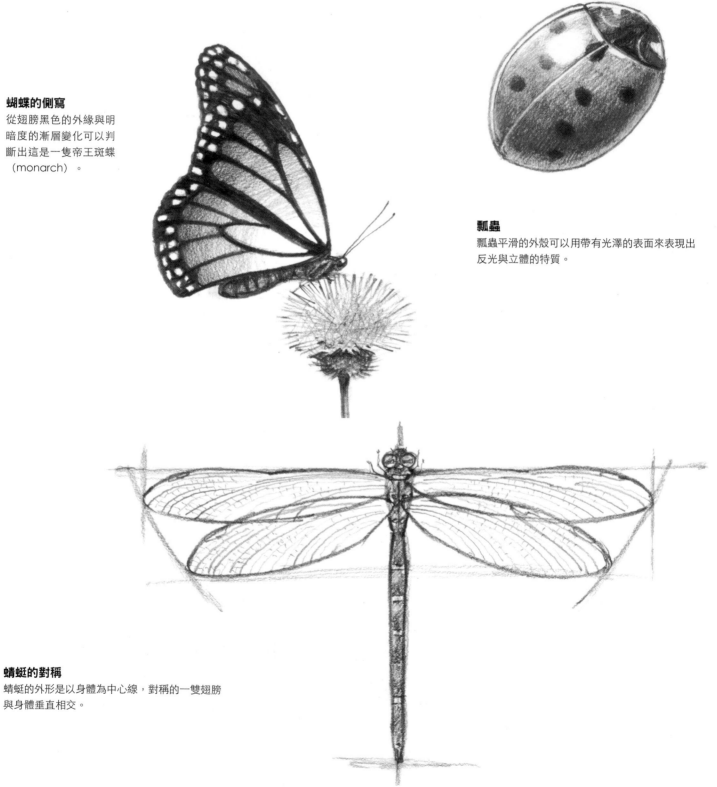

蝴蝶的側寫
從翅膀黑色的外緣與明暗度的漸層變化可以判斷出這是一隻帝王斑蝶 (monarch)。

瓢蟲
瓢蟲平滑的外殼可以用帶有光澤的表面來表現出反光與立體的特質。

蜻蜓的對稱
蜻蜓的外形是以身體為中心線,對稱的一雙翅膀與身體垂直相交。

Butterfly 蝴蝶 示範

DEMONSTRATION

蝴蝶的外形較為複雜，先從簡單的幾何圖形畫起會比較容易。蝴蝶的外觀各不相同，但素描時都可以採取同樣的步驟。

素材

8½" × 5½"（22cm×14cm）中等紋理圖畫紙

2B鉛筆

軟橡皮擦

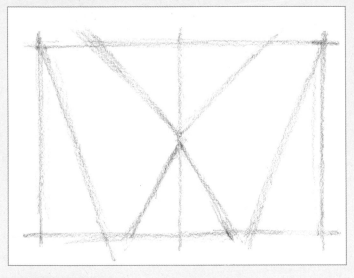

1 速寫出基本形狀
畫出一個矩形與中線，再加上一些線條構成基本的對稱圖形。

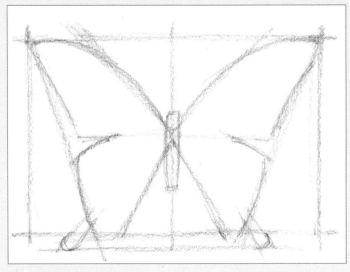

2 發展樣式
發展蝴蝶的樣式，包括翅膀、胸、腹。

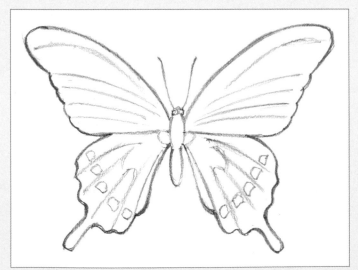

3 加上細部線條並擦除不想保留的部分
加上內部與外部的細節線條，並擦除不想保留的部分。

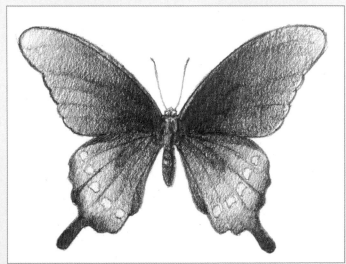

4 加上明暗
加上淺、中等、暗等明暗度的變化。必要時以軟橡皮擦打亮區塊。

Deer 鹿

在森林中靜靜地漫步時偶遇野鹿，這是極為美妙的經驗。在那個當下，野鹿與觀察者都怔住了，彼此打量之後才各自繼續前行。

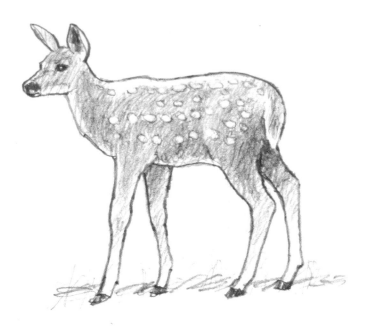

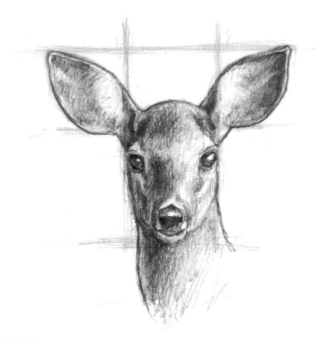

幼鹿
這頭鹿精準的比例特徵顯示了這張素描畫的是幼鹿而不是成鹿。

利用網格
利用輕輕畫出的網格來掌握幼鹿頭部的對稱特徵。

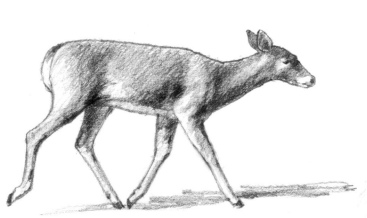

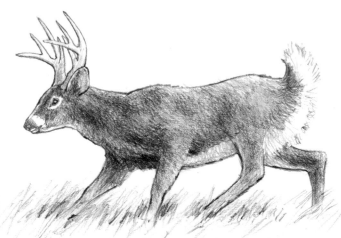

走動的鹿
陰影突顯出這頭鹿行走的身形。

隱藏在草叢中
假使你覺得鹿蹄不容易畫的話，你可以將鹿安排在長草叢中，這樣就可以把牠的蹄隱藏起來。

Deer 鹿 示範

DEMONSTRATION

從直視的角度來看,可以畫出對稱的鹿頭與鹿角。鹿的基本形狀是由垂直與水平直線所構成。你可以在後續的步驟中再繼續加上更流暢的線條。

素材

10 ″ ×8 ″ (25cm×20cm) 中等紋理圖畫紙

2B鉛筆

軟橡皮擦

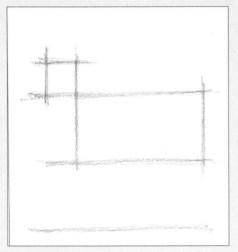

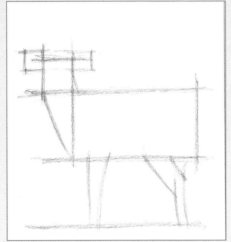

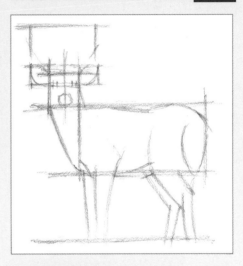

1 速寫出基本形狀
畫出符合身體比例的矩形以及鹿蹄所要站立的底線。再畫出頭部頂端與兩側的基準線。

2 畫出動物的樣式
加上頸部、軀幹、外側前腿與後腿的線條。在頭部兩側畫上正方形代表耳朵的位置。

3 發展鹿的外形
畫上另外兩條腿與尾巴的線條。為了保持物件的對稱性,在臉部中央畫上一條中線,並且加上眼睛與嘴部的輪廓。

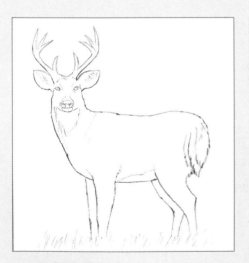

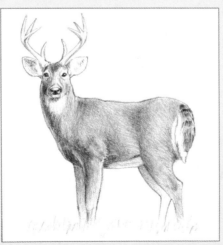

4 加上細部線條
加上細部線條、修飾整體外形,並擦除不想保留的部分。

5 加上明暗
加上淺、中等、暗等明暗度的變化。必要時以軟橡皮擦打亮區塊。

Small Animals 小動物

留意小動物的比例與外形可以幫助你掌握他們的神態。在你建立了架構之後，利用不同的鉛筆筆觸加上毛皮的質地感。

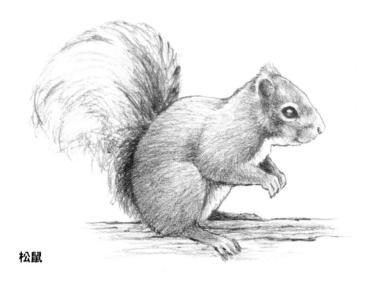

松鼠

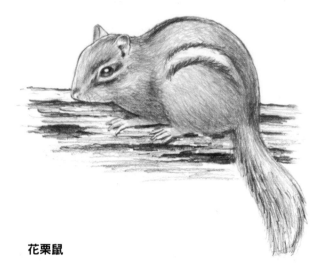

花栗鼠

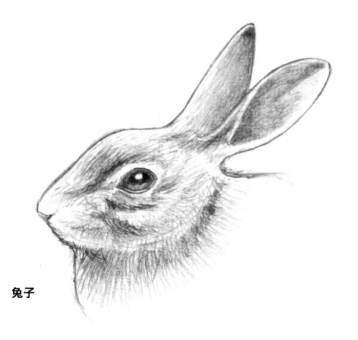

兔子

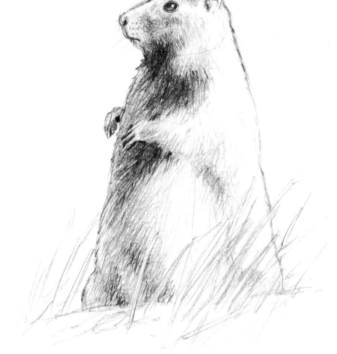

土撥鼠

不要為了松鼠抓狂

某些物件的基本線條與形狀並不是很容易視覺化，尤其是像松鼠這種小動物。要找出這些物件的基本線條與外形，方法之一就是在參考圖片上放一張描圖紙，把物件的基本形狀描下來。在進行結構速寫時，就可以利用描下來的線條與形狀加以觀察。

Opossum 負鼠 示範

DEMONSTRATION

假使你住在北美東部，你對負鼠（opossum）一定不陌生，牠是一種有著老鼠般長尾巴的夜行性有袋動物。牠的身體與頭部的基本線條可以畫成圓形，至於牠的腿和腳，在這張圖裡因為都被身體遮蓋住了，所以不需要畫出來。

素材

5½ " ×8½ " （14cm×22cm）中等紋理圖畫紙

2B鉛筆

軟橡皮擦

1 速寫出基本形狀

先畫一條水平底線，接著畫一個大圓形代表身體的基本形狀，然後再畫一個小圓形代表頭部的形狀。

2 增加一些基本形狀

在小圓形上加上一條臉部的中線、替眼睛與耳朵定位的線條、代表嘴部的更小的圓形、以及代表負鼠背部的兩條線。

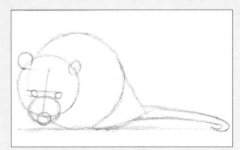

3 加上特徵

在基本線條上加上各項特徵，包括眼睛、耳朵、鼻子、和尾巴。

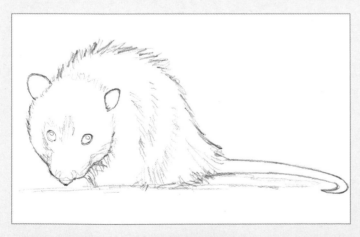

4 加上細部線條，並擦除不想保留的線條

加上細節，包括鼠毛生長的方向與陰影。以軟橡皮擦擦除不想保留的線條。

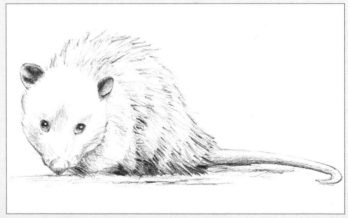

5 加上明暗

加上明暗，這些直線線條大部分是用以表現負鼠鼠毛。必要時以軟橡皮擦打亮區塊。

Birds 鳥

鳥類的外形會因為牠呈坐姿或正在活動而有所不同。仔細觀察牠的整體外形，找到畫出一張成功的鳥類素描的方法。

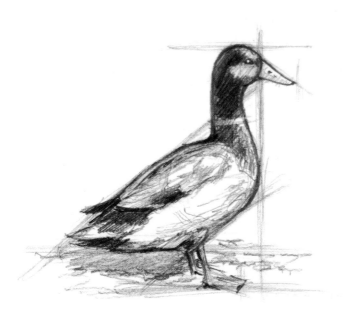

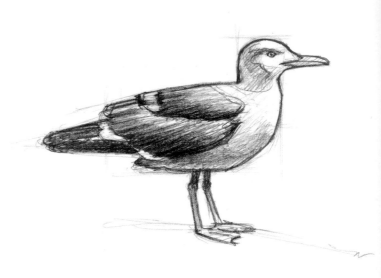

綠頭鴨、海鷗
這些鳥的架構是以簡單的幾何線條與形狀所構成的。

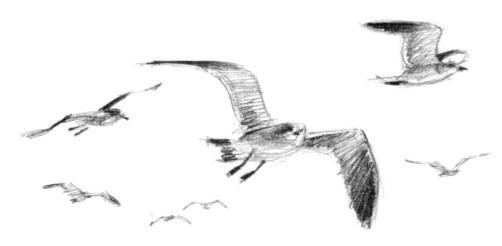

飛翔
這張素描利用鉛筆的速寫筆觸表現出海鷗飛翔的感覺。

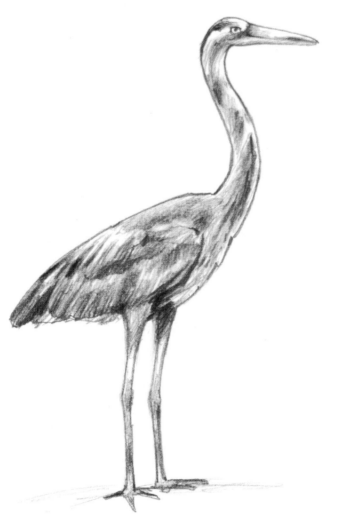

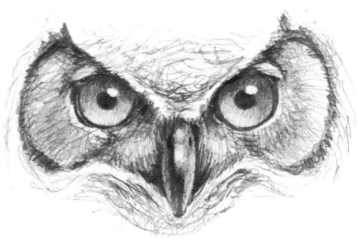

大藍鷺與知更鳥
細膩的鉛筆筆觸所創造的質地感讓這些鳥類的身體和羽毛更逼真。

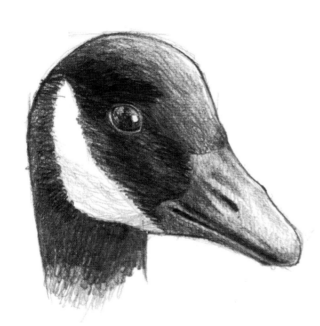

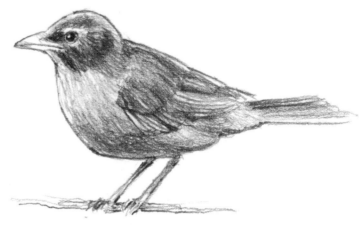

眼睛
在畫鳥類的眼睛時，著重細節的表現可以讓鳥兒更栩栩如生。注意眼睛的亮點與反光的特質。雁鴨的眼睛周圍有一圈淺灰色眼眶，將眼睛與深色的臉部區隔開來。

Goose 雁鴨 示範

DEMONSTRATION

加拿大雁的外形辨識度高、斑紋獨特，是非常討喜的素描對象。當你在畫牠的特徵，如眼睛和羽毛時，要特別注重其中的細節。

素材

5½ ″×8½ ″（14cm×22cm）中等紋理圖畫紙

2B鉛筆

軟橡皮擦

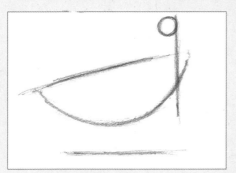

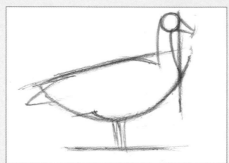

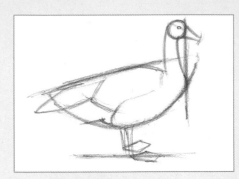

1 速寫出基本形狀
先速寫出這隻鳥的基本形狀。以一道弧線和頂端的一條直線做為鳥的身體。在右方加上一條垂直線，決定代表頭部的圓形所擺放的位置。接著再畫上腳部位置的底線。

2 發展樣式
加上頸部、鳥喙、兩腿、以及身體的形狀，發展出這隻鳥完整的樣式。

3 開始加上細部
開始加上細節，包括眼睛、雙腳、以及羽毛的樣式。

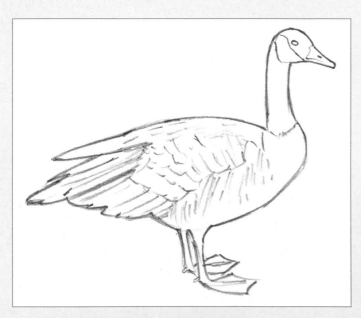

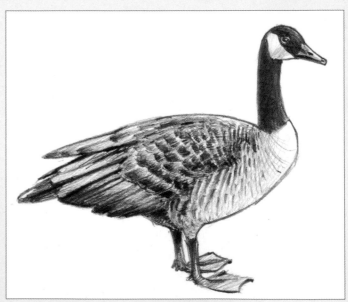

4 繼續發展細節，並擦除不想保留的線條
加上更多的細節，包括羽毛。修飾外形並擦除不想保留的線條。

5 加上明暗
加上各種層次的明暗。利用軟橡皮擦打亮區塊。

Eagle in Flight 飛翔的老鷹 示範
DEMONSTRATION

大型猛禽類有一種撼動人心的氣勢之美。逐漸收尖的羽翼尾端與偏離中心的身體位置，可以創造出一只翅膀較遠、另一只翅膀較近的視覺印象。

素材
5½ " ×8½ "（14cm×22cm）中等紋理圖畫紙
2B鉛筆
軟橡皮擦

1 速寫出翅膀的基本形狀草圖
以弧線和直線速寫出翅膀向外伸展的基本形狀。

2 畫出整體的基本形狀
畫一個矩形代表身體，包括頭部與尾羽。由於這個主題是以透視法表現，所以身體擺放的位置較為偏向翅膀的左側而不是在中間。

3 發展樣式
發展翅膀、頭部、身體、與尾部的整體樣式。

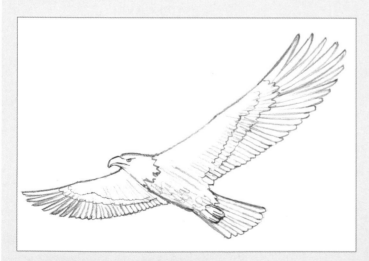

4 畫出細部並擦除不想保留的線條
修飾線條並加上細節，包括在翅膀末端呈扇形向外散開的羽毛。擦除不想保留的線條。

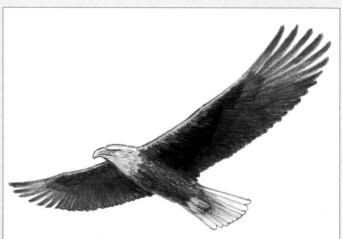

5 加上明暗
為整隻老鷹加上明暗。必要時以軟橡皮擦打亮區塊。

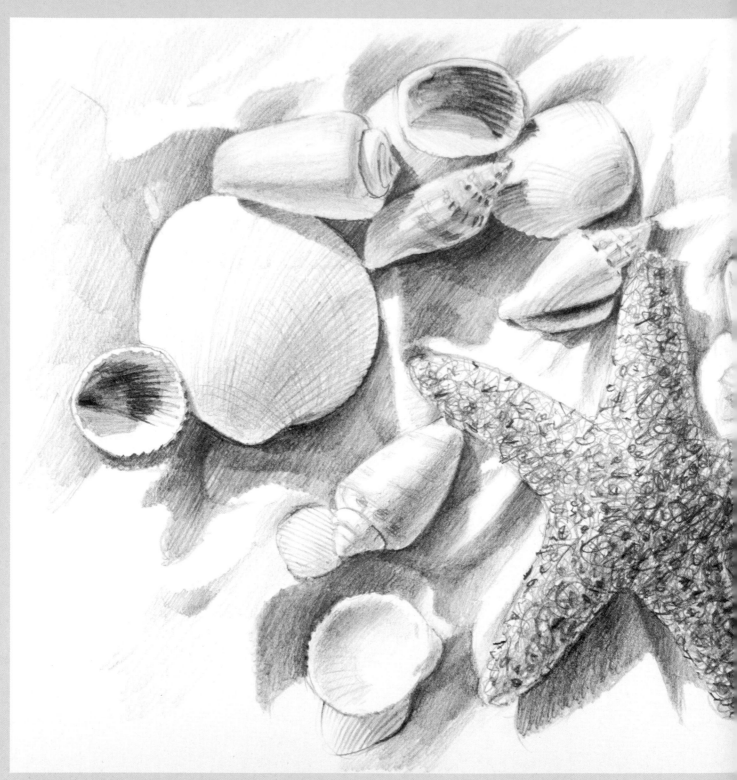

沙灘上的貝殼
鉛筆、圖畫紙
9" × 12" (23cm × 30cm)

Let's
Draw!
開始畫吧！

世界上有兩種人——一種人喜歡跟著書本內容從頭到尾慢慢讀；另一種人則喜歡跳著看。不論你屬於哪一種類型，這本書就是為你而寫的。

這些畫作示範都是設定從結構速寫開始進行，接著再加上明暗變化以完成作品。

在進行結構速寫的時候，先從輕淺的鉛筆筆觸開始，再慢慢地隨著圖像愈來愈明確而加深線條。在這個階段，別急著把畫錯的線條擦掉，保留這些線條可以幫助你確認結構線條應該擺放的正確位置在哪裡。

在接下來的課程中，記得回頭參考之前我們為個別物件素描所示範的步驟。

要對你自己的作品感到驕傲。你的作品就和你一樣，都是如此地獨一無二。在你的速寫與素描上留下你的簽名與完成日期，這樣你可就可以看到你的技巧進步的軌跡。還有，先將你的作品擺在一旁、過一段時日再回來看它，你很可能會發現自己的鑑賞眼光已不同於以往。

Rocks 石頭

大自然裡，畫起來充滿趣味的小東西俯拾皆是。以這個範例來說，你可以直接在畫圖紙上進行結構速寫，也可以先以另外一張紙畫下結構速寫、接著再將它描畫或轉印到圖畫紙上，以避開一些不必要的線條或擦除工作。畫出完整的石頭，不要只畫出眼睛所看到的部分，這樣你能更精確地掌握石頭的形狀。與複製石頭的大小與形狀比較起來，保持光影的一致性是更為重要的。

這張素描的光源位於右上方，讓這些石頭的右上方比較亮、而左下方比較暗。暗區的界線很明確，在展開加上明暗的步驟時，可以先從暗區開始著手。

你可以利用明度表來比對這本書裡示範的完稿與你自己的素描，掌握這張畫的明暗度。

素材

鉛筆
2B鉛筆
4B鉛筆
8B鉛筆

紙張
6"×9"（15cm×23cm）粗面圖畫紙

其它輔助工具
軟橡皮擦
明度表

選擇性的輔助工具
6"×9"（15cm×23cm）細緻紋理或中等紋理速寫紙
燈箱或轉印紙

相關的練習

- 紋理的低調表現
- 石堆與石頭的樣式
- 對明暗度的掌握

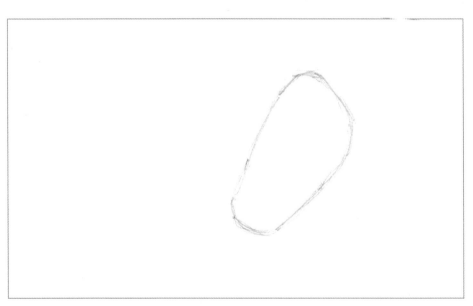

1 先從結構速寫開始
使用2B鉛筆，從最大一塊石頭開始畫下結構速寫，留意它的形狀與它在這張紙上所擺放的位置。

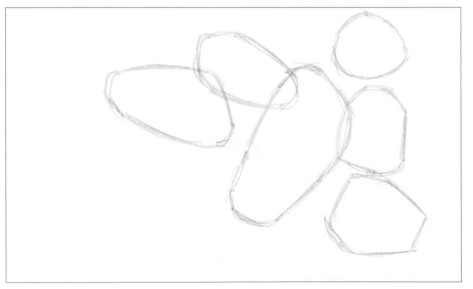

2 加上更多石頭的形狀
畫出其他層疊的石頭。雖然有些石頭的外形會被其它石頭遮蓋，但畫出它們的完整外形可以確保畫面的精準性。

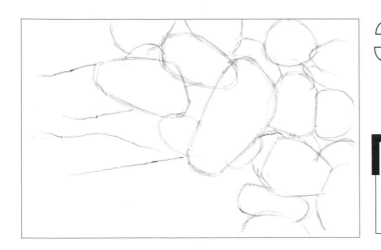

3 繼續加上石頭的形狀
加上更多的石頭，直到所有石頭都被畫上去為止。再加上代表裂縫與缺口的線條。

擦除、描畫、或轉印
為了避免在圖畫紙上反覆擦除，你可以先在一張速寫紙上畫下結構速寫，然後再將結構速寫描畫或轉印至圖畫紙上，在移轉的過程中避開不想保留的線條。

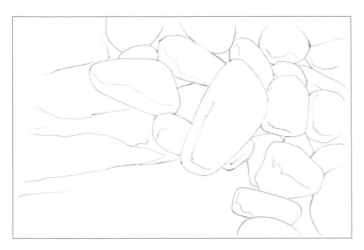

4 擦除或轉印，並加上細部線條
擦除掉所有不想保留的線條；或者若你是在另外一張紙上速寫草圖，將速寫草圖移轉至圖畫紙上。在個別石頭上加上線條標示出陰影區塊。

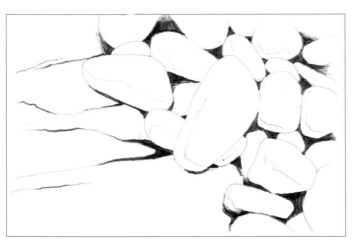

5 處理顏色最深的區塊
使用8B鉛筆，並利用手寫握筆法以穩定的線條畫出色調最深的區塊。避免在石頭周圍畫出過重的線條。找出最暗、最深的隱蔽處，並依你眼睛所見加上深色調。

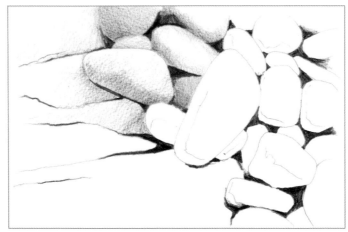

6 開始加上淺色調與中等色調
使用4B鉛筆加上中等色調。以鉛筆握筆法讓筆芯平劃過紙張表面，畫出寬而圓滑的線條。你可以將你的手擱在一張墊板上，以避免手部摩擦抹髒了紙張表面。

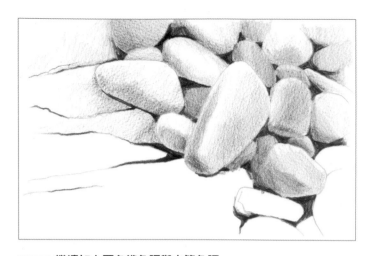

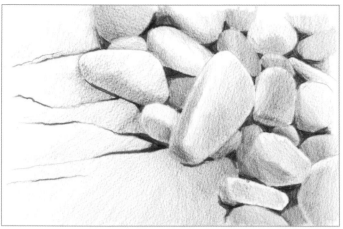

7 **繼續加上更多淺色調與中等色調**
繼續加上淺色調與中等色調。被壓在下方的石塊看起來顏色比較深。

8 **完成淺色調與中等色調的上色**
完成石頭表面淺色調與中等色調區塊的上色。

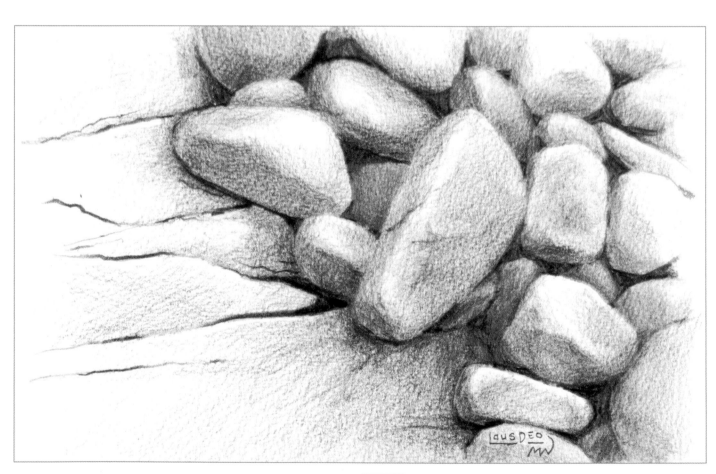

9 **加強明暗度的深淺變化，完成素描**
進行細部修正，以4B和8B鉛筆畫出暗區，並以軟橡皮擦輕輕打亮其它區塊。利用你的明度表比對明暗。在畫作正面簽名，並在背面寫下完成日期。

不要把它抹髒
在你為作品加上明暗的時候，將手擱在另外一張紙上，以避免把你的素描抹髒。

石頭
鉛筆、圖畫紙
6" × 9" (15cm × 23cm)

Sunflower 向日葵

深色背景與淺色花瓣之間的對比，讓這朵花看起來很亮眼。背景可以利用明暗變化做表現，而不需要畫出具體的形式。

素材

鉛筆
2B鉛筆
4B鉛筆
8B鉛筆

紙張
9″×6″（23cm×15cm）中等紋理圖畫紙

其它輔助工具
軟橡皮擦
明度表

選擇性的輔助工具
9″×6″（15cm×23cm）細緻紋理或中等紋理速寫紙
燈箱或轉印紙

1 畫出向日葵的外緣輪廓
使用2B鉛筆開始進行結構速寫，先畫出一個橢圓形做為花朵外緣的形狀。這也是花瓣最尖端處的邊界。

2 畫出代表花心的兩個橢圓
畫出代表花心的兩個橢圓，先畫大的再畫小的。

相關的練習
- 隨意亂畫
- 以基本形狀畫出草圖
- 對明暗度的認識
- 對明暗度的判斷

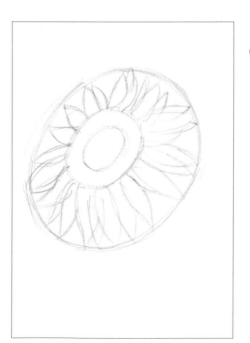

3 畫出花瓣
由中心向外畫出一個個花瓣的形狀。有些花瓣會彼此重疊。雖然所有花瓣都在橢圓外圈的範圍內，但形狀與大小各有不同。

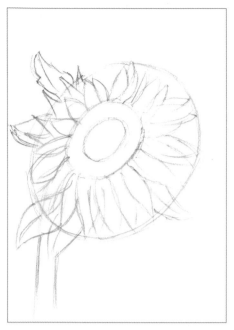

4 畫出葉子與莖
畫出周圍的葉子與花莖。

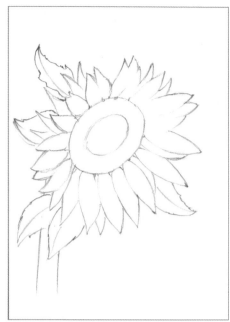

5 擦除不想保留的線條，或將草圖謄到圖畫紙上
擦除不想保留的線條；或將草圖謄到圖畫紙上，在移轉的過程中避開不想保留的線條。

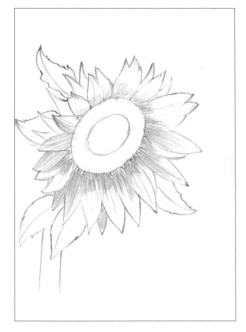

6 為花瓣加上明暗
使用2B鉛筆為花瓣的部分區塊加上淡淡的陰影。鉛筆的線條可以沿著花瓣的生長方向描繪。

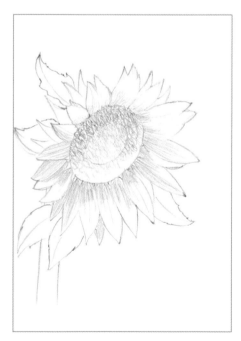

7 為花心加上明暗
以隨意亂畫的鉛筆線條為花心加上淺色調與中等色調。

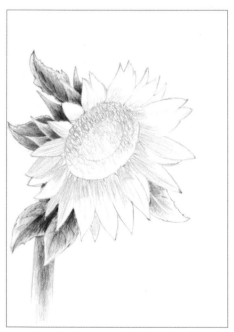

8 為葉子與花莖加上明暗
繼續以2B鉛筆為葉子與花莖加上淺色調、中等色調、與深色調。

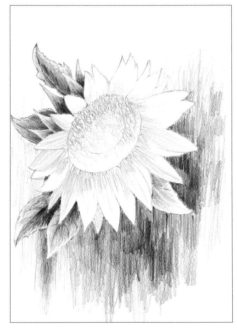

9 將背景塗深
以4B鉛筆為花朵右下方的背景加上深色調。

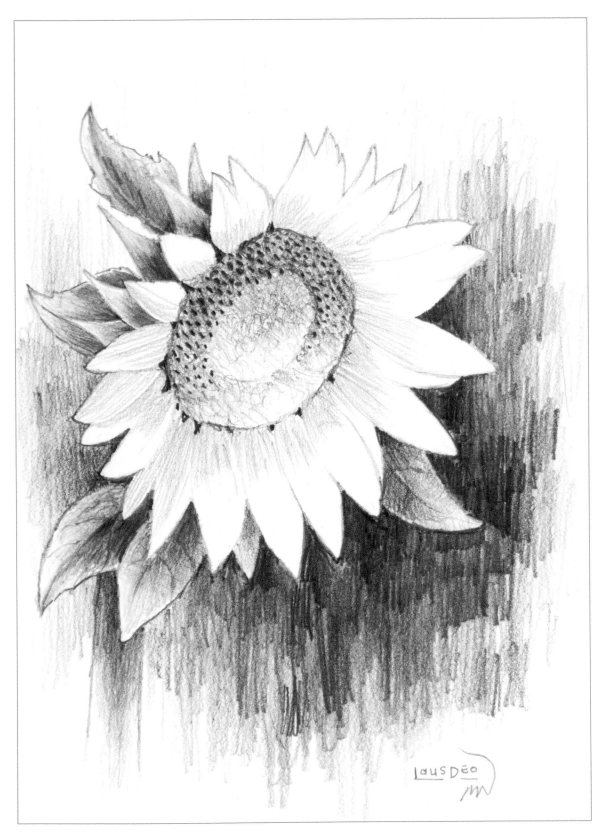

10 加上深色調與細節

以8B、4B、2B鉛筆加上深色調與細節。利用明度表比
對明暗，並以鉛筆加深或以軟橡皮擦打亮部分區塊。
在畫作正面簽名，並在背面寫下完成日期。

向日葵
鉛筆、圖畫紙
9" × 6" (23cm × 15cm)

Shells Along the Beach 沙灘上的貝殼

貝殼彷彿可以召喚出溫暖柔和的微風與輕拍海岸的浪濤聲，讓人心曠神馳。然而，假使你離海邊有一段距離、但又想要創作這樣的主題，你可以考慮從手工藝材料行購買貝殼、海星、與海砂，自組一個模型。

　　從較大物件的基本形狀開始進行結構速寫。海星的基本形狀畫法是——先畫一個大圓形代表牠的外緣，再畫一個小圓形代表牠的中心，接著以連接兩個圓的線條形成牠的腳。這張素描的光源來自左上方，陰影被投射於物件的右下方。

素材

鉛筆
2B鉛筆
4B鉛筆

紙張
9″×12″（23cm×30cm）中等紋理圖畫紙

其它輔助工具
軟橡皮擦
明度表

選擇性的輔助工具
9″×12″（23cm×30cm）細緻紋理或中等紋理速寫紙
燈箱或轉印紙

相關的練習

- 陰影與紋理
- 明暗度的判斷
- 光和影
- 構圖

1 開始進行結構速寫

使用2B鉛筆，從海星的外緣輪廓開始進行結構速寫。先抓出牠的寬高比例，再畫出一個完整的圓形。

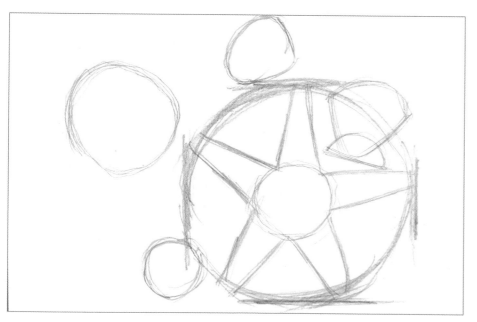

2 畫出海星的樣式

海星外形的畫法是——在牠的中心畫出一個圓形，然後再以線條連接內圓與外圓，形成海星的腳。利用基本形狀畫出貝殼的基本線條，從最顯著的貝殼開始畫起。

③ 加上其它貝殼

以基本形狀畫出其它貝殼。

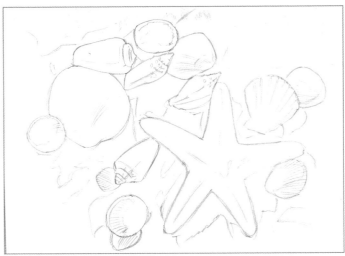

④ 擦除不想保留的線條、或將草圖謄到圖畫紙上,並加上細節

擦除不想保留的線條;或將草圖謄到圖畫紙上,在移轉的過程中避開不想保留的線條。加上細節,包括標示陰影區塊的線條。

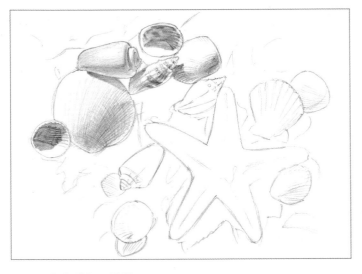

⑤ 為物件加上陰影

以2B鉛筆為貝殼加上陰影。假使你慣用右手,請從左上方開始進行以避免抹髒畫面;若你慣用左手,請從右上方開始進行。色調較深的區塊可以利用4B鉛筆上色。

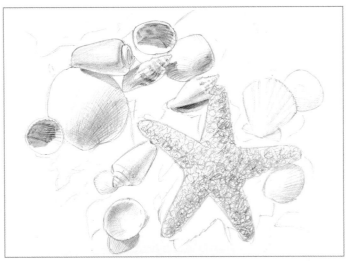

⑥ 繼續加上陰影

繼續為貝殼與海星加上陰影。可以利用隨意亂畫的線條來表現海星的紋理。

7 開始為海砂加上陰影
使用2B和4B鉛筆為海砂加上陰影。海砂的明暗度可以和貝殼與海星形成對比。

8 完成海砂的陰影區塊
完成貝殼與海星周圍的陰影區塊。

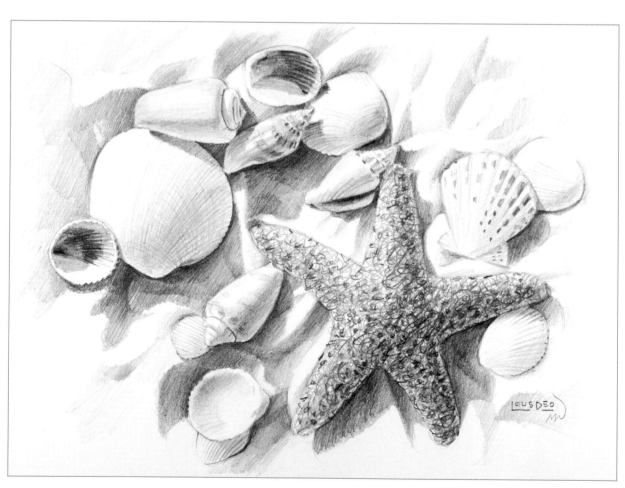

9 完成素描
進行修飾並加上細節,以鉛筆加深或以軟橡皮擦打亮部分區塊。以明度表比對明暗。在畫作正面簽名,並在背面寫下完成日期。

沙灘上的貝殼
鉛筆、圖畫紙
9" × 12"(23cm × 30cm)

Tree Trunk and Roots 樹幹和樹根

你可以在腳邊發現素描的主題，例如樹幹與它裸露糾結的根部。在素描中，樹根的配置不見得要完全如實，重點在於應該表現出粗大的樹根會隨著遠離樹幹向外發展而愈來愈細。

這張素描的光源來自左上方，讓樹幹與樹根的陰影投射在右下方。在樹幹凹處畫上一個樹精的小拱門，可以為畫作添加些許奇幻的色彩。

素材

鉛筆

2B鉛筆

4B鉛筆

6B鉛筆

紙張

9″×12″（23cm×30cm）中等紋理圖畫紙

其它輔助工具

軟橡皮擦

明度表

選擇性的輔助工具

9″×12″（23cm×30cm）細緻紋理或中等紋理速寫紙

燈箱或轉印紙

相關的練習

- 陰影與紋理
- 對明暗度的判斷
- 光和影
- 構圖

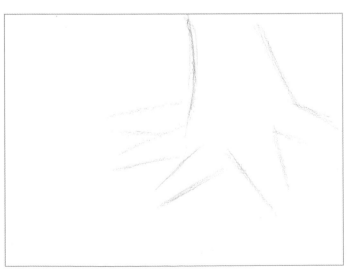

1 開始進行結構速寫並畫上樹根

使用2B鉛筆先進行樹幹的結構速寫，這是畫作中最明顯的物件。畫上中央的樹根，再畫上連接在樹幹上、向外伸展的其它樹根。

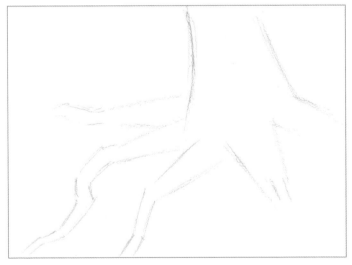

2 延伸樹根

繼續延伸剛才畫的樹根，並將樹根漸漸收細。

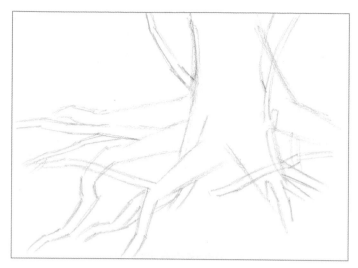

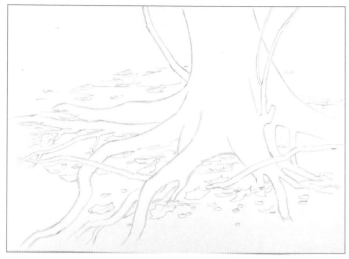

3 **加上小樹根與樹枝**
畫上分枝出來的小樹根與小樹枝。

4 **擦除不想保留的線條、或將草圖謄到圖畫紙上，並加上細節**
擦除不想保留的線條、或將結構速寫謄到圖畫紙上。加上細部物件，例如樹葉與石頭。

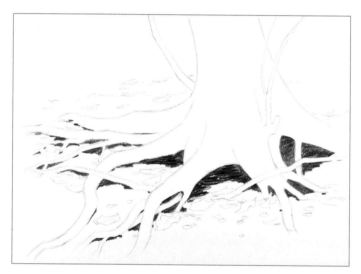

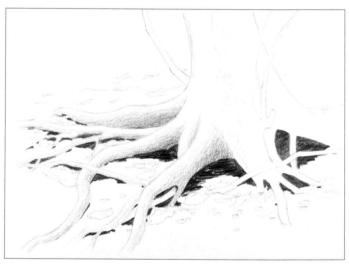

5 **開始處理深色區塊**
使用6B鉛筆，為凹陷處畫上深色調。

6 **為樹幹與樹根加上明暗變化**
使用4B鉛筆為樹幹與樹根加上淺色調與中等色調。

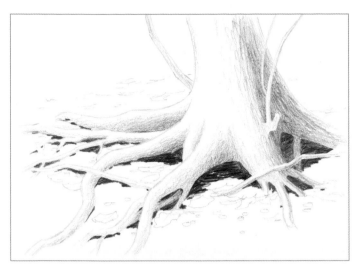

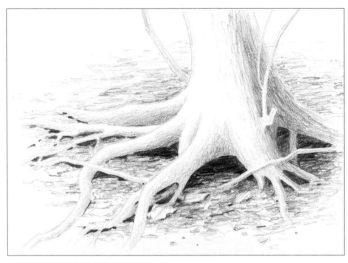

7 **繼續加上明暗變化**
繼續為樹幹與樹根加上淺色調與中等色調的明暗變化。

8 **發展周圍的物件**
使用4B鉛筆,為樹幹與樹根周圍的物件加上明暗變化。大多數可以利用水平隨意亂畫的線條來加以表現。

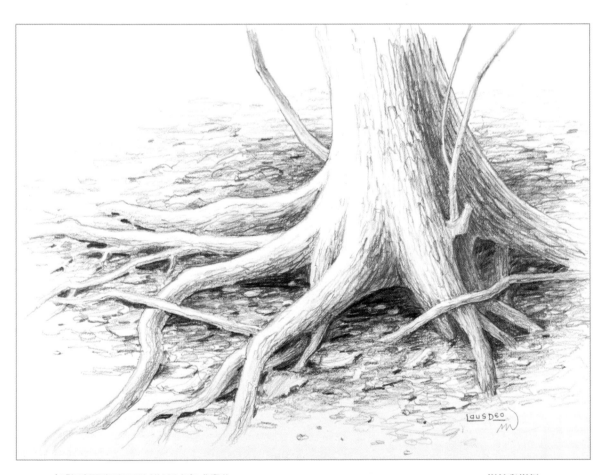

9 **加強暗區與亮區的描繪以完成畫作**
使用2B、4B、6B鉛筆,加上石頭、樹葉、以及樹皮線條等細節。視需要加深或以軟橡皮擦打亮某些區塊的色調。利用明度表比對明暗。在畫作正面簽名,並在背面寫下完成日期。

樹幹與樹根
鉛筆、圖畫紙
9" × 12" (23cm × 30cm)

Flowers and Butterfly 花朵與蝴蝶

比較容易進行的做法是——先分別畫出蝴蝶與花朵的草速寫草圖，待兩者的外觀大致完成後，再將圖像結合在圖畫紙上。背景可以深淺色調的變化來表現，左上方色調較淺，右下方色調較深。畫面的光源來自右上方。

素材

鉛筆
2B鉛筆
4B鉛筆
6B鉛筆

紙張
8″×10″（20cm×25cm）中等紋理圖畫紙

其它輔助工具
軟橡皮擦
明度表

選擇性的輔助工具
8″×10″（20cm×25cm）細緻紋理或中等紋理速寫紙
燈箱或轉印紙

相關的練習

• 花朵
• 蝴蝶

1 速寫出中央花朵的基本形狀

使用2B鉛筆，速寫出中央花朵的基本形狀，並且在它的中心畫上一個圓形。

2 加上其它花朵的外形

速寫出其它花朵的基本形狀，接著從花朵中心向外開始畫圓，做為花瓣的外形輪廓。這些圓圈從花朵中心向外呈現由疏而密的排列。

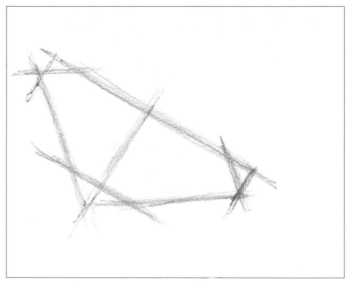

3 畫出花瓣
順著圓圈畫出一片片的花瓣,保持花瓣寬度一致。

4 速寫出蝴蝶的基本形狀
在另一張速寫紙上畫下蝴蝶的基本形狀草圖,讓蝴蝶雙翅向外伸展,保持形狀對稱。

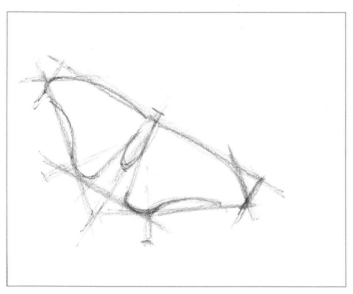

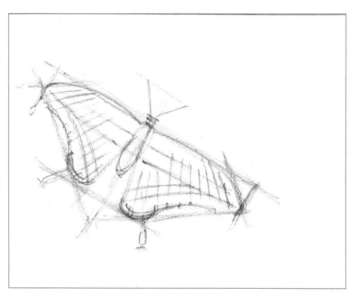

5 發展蝴蝶的樣式
發展蝴蝶的樣式。畫出翅膀的弧線、加上身體的外形。

6 畫出一些細節
畫出一些線條,包括斑紋與觸角。

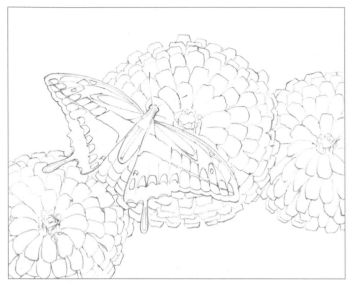

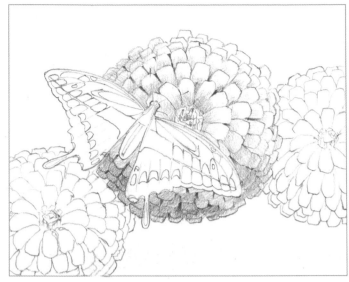

7 擦除不想保留的線條、或將草圖謄到圖畫紙上，
並加上細節

如果你直接在圖畫紙上作畫，擦除掉你不想保留的線條。
假使你是在速寫紙上進行結構速寫，將圖像描畫或轉印至圖畫紙
上，並在移轉的過程中避掉不想保留的線條。替蝴蝶翅膀與花瓣
加上更多的細節。

8 為中央的花朵加上明暗

使用2B鉛筆為中央的花朵加上明暗。記得光源來自於畫面
的右上方，讓整朵花的右上方較亮、左下方較暗。花瓣上
的陰影可以表現出花瓣的捲曲，愈接近花心陰影愈明顯。

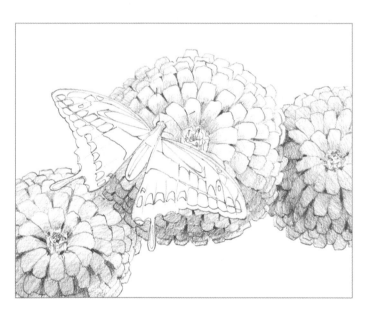

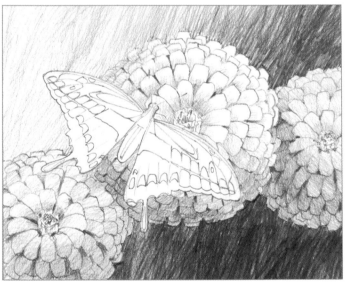

9 為其它花朵加上明暗

為另外兩朵花加上明暗，陰影的表現方法與中央的花朵相
同，但色調要較深一點。

10 為背景加上明暗

使用4B鉛筆為為背景加上明暗，左上方的色調最淺。

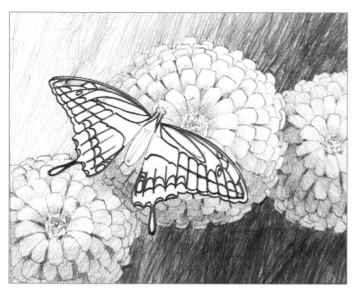

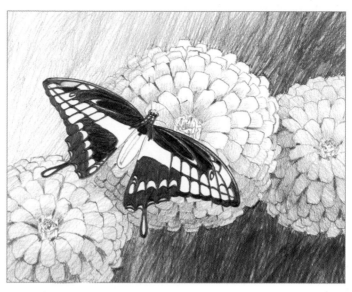

11 加強蝴蝶的輪廓
使用6B鉛筆畫出蝴蝶的外形與各部位。這會讓後續細微部分的描繪更加容易。

12 發展蝴蝶的樣式
為蝴蝶的暗色區塊畫上最深的色調。

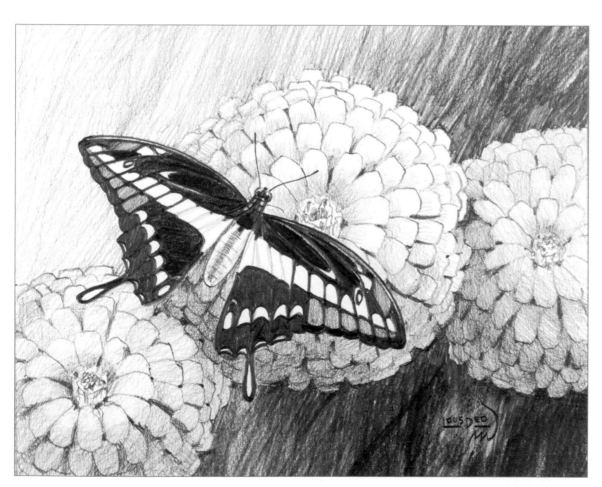

13 加上明暗並進行修飾
使用4B鉛筆加上必要的明暗變化，並以軟橡皮擦打亮部分區塊進行修飾。在畫作正面簽名，並在背面寫下完成日期。

百日菊與鳳蝶
鉛筆、圖畫紙
8" × 10" (20cm × 25cm)

Rock Formation 岩石群

光線來自左上方，照在岩石銳利的邊緣上，並投射出清晰分明的陰影。岩石群的明暗對比會隨著漸漸沒入背景中而消失。

1 抓出主要岩石的比例
使用2B鉛筆，依比例畫出最主要的岩石外形。畫出前景小山的斜坡。

素材

鉛筆
2B鉛筆
4B鉛筆
6B鉛筆

紙張
10″×8″（25cm×20cm）中等紋理圖畫紙

其它輔助工具
軟橡皮擦
明度表

選擇性的輔助工具
10″×8″（25cm×20cm）細緻紋理或中等紋理速寫紙
燈箱或轉印紙

相關的練習
• 岩石與岩石群
• 雲與天空

2 加上更多的岩石群
畫出其它岩石的基本形狀。

3 發展岩石的外形輪廓
從最顯著的特徵開始發展岩石結構的外形輪廓與前景的大石塊。

4 開始畫上細節與更多石塊

開始畫上岩石群的細節與前景的部分石塊。

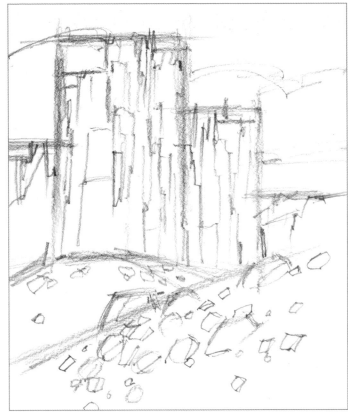

5 加上更多細節

加上更多結構的細節,讓外形輪廓更明確。加上更多前景的石塊,畫上雲朵的樣式。

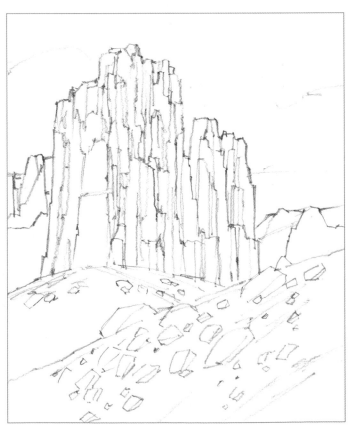

6 擦除不想保留的線條、或將草圖謄到圖畫紙上,繼續加上細節

擦除不想保留的線條;或將草圖謄到圖畫紙上,在移轉的過程中避開不想保留的線條。視需要繼續畫上細節。

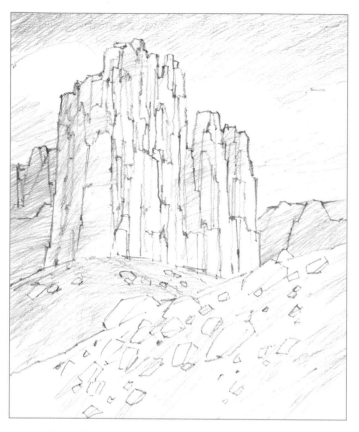

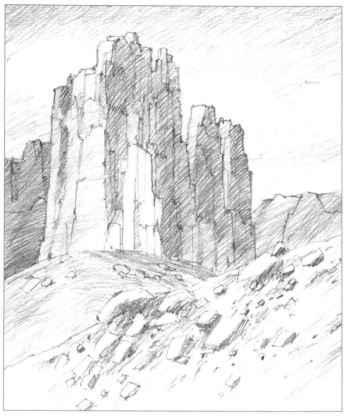

 畫上較淺的色調
使用2B鉛筆畫上較淺的色調,讓雲朵與大部分的前景維持白色。

8 **畫上中等色調**
使用4B鉛筆為畫作的中等色調區塊上色。

9 **畫上深色調**
使用6B鉛筆為陰影區塊畫上深色調。

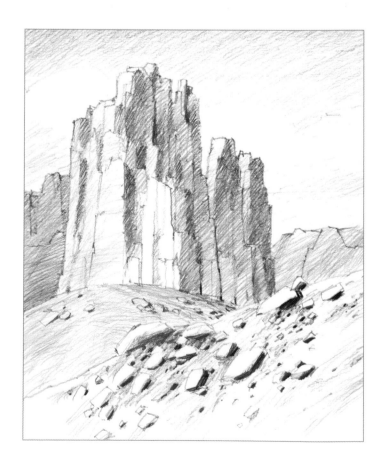

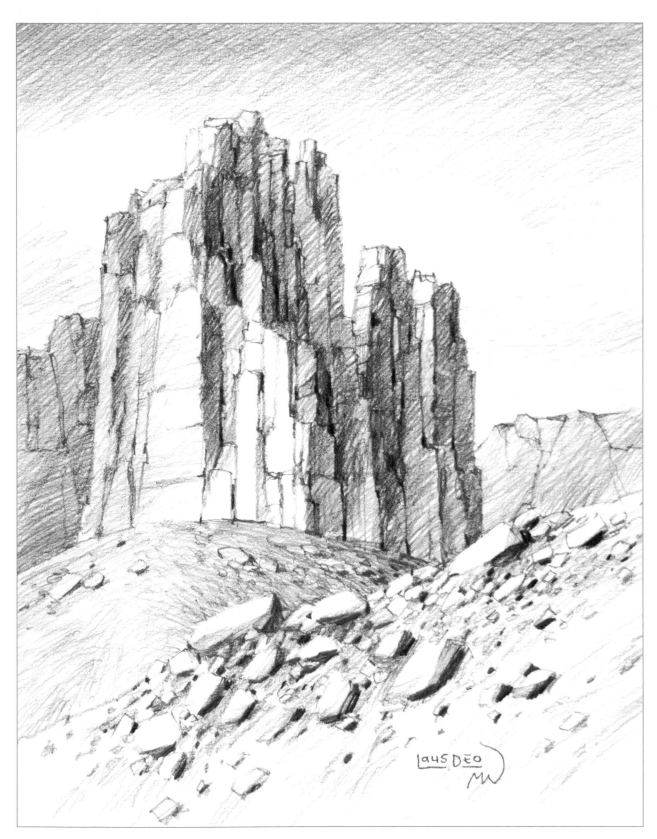

10 **調整色調深淺以完成畫作**
使用2B、4B、6B鉛筆加上必要的細節，如岩石群的
線條與前景當中較小的石頭。必要時以鉛筆加深或
以軟橡皮擦打亮區塊。在畫作正面簽名，並在背面寫下完成日期。

岩石群
鉛筆、圖畫紙
10" × 8"(25cm × 20cm)

Waterfall 瀑布

儘管瀑布是這張素描的焦點，但明暗的漸層變化與對比才能表現出這個主題物件，讓畫面看起來更有意境。大部分的水與水霧是以在紙張上留白的負像畫法完成。

素材

鉛筆
2B鉛筆
4B鉛筆
8B鉛筆

紙張
9″×6″（23cm×15cm）中等紋理圖畫紙

其它輔助工具
軟橡皮擦
明度表

選擇性的輔助工具
9″×6″（23cm×15cm）細緻紋理或中等紋理速寫紙
燈箱或轉印紙

相關的練習
• 對明暗的判斷
• 水
• 樹木

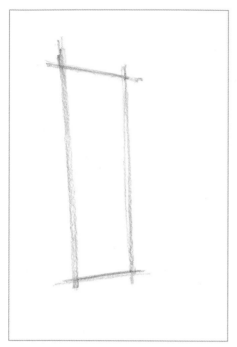

1 速寫出瀑布的基本形狀
使用2B鉛筆，以直線畫出瀑布頂端、底部、以及兩側的輪廓。

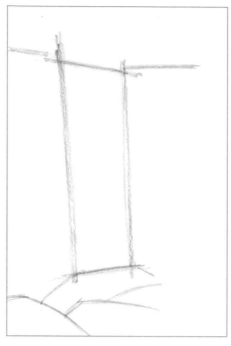

2 速寫大石塊與山崖
畫出前景的大石塊與瀑布兩側的山崖頂端。

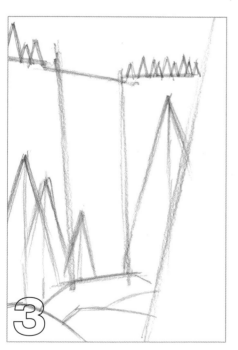

3 速寫基本的樹木外形
以三角形做為常綠樹木的基本外形，並加上中線代表樹幹。

4 加上細節
加上細節，包括樹枝、岩層的樣式、以及瀑布的水流線條等。在瀑布下方加上一道弧線代表水霧。

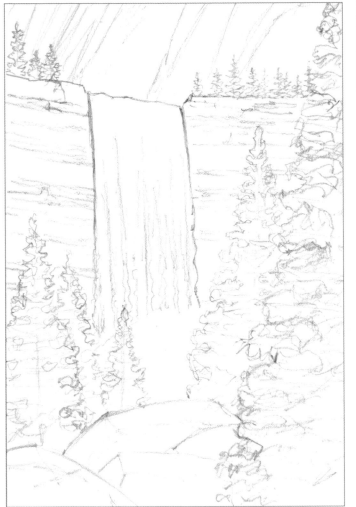

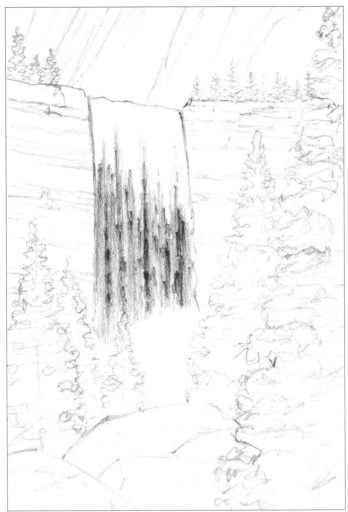

5 **擦除不想保留的線條、或將草圖謄到圖畫紙上,繼續加上細節**

擦除不想保留的線條;或將草圖謄到圖畫紙上,在移轉的過程中避開不想保留的線條。

6 **為瀑布加上明暗**

使用2B鉛筆為瀑布加上明暗變化,將瀑布頂部與底部保留為白色。

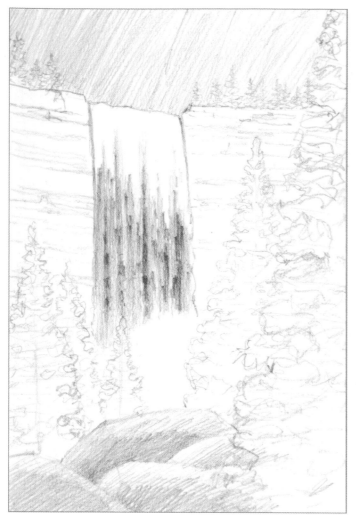

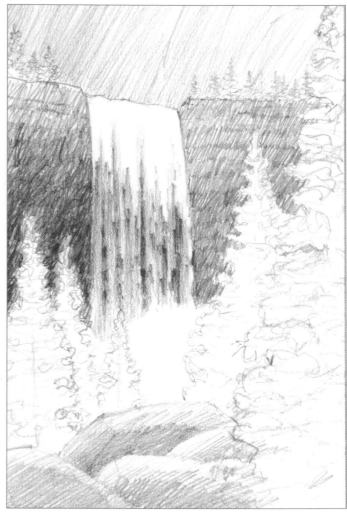

7 發展山崖與前景的大石塊
替瀑布上方的遠處山崖、以及前景的大石塊上色,呈現出立體感。稍後再為它們加上更深的色調。

8 繼續發展山崖
使用4B鉛筆為山崖正面與瀑布兩側上色。

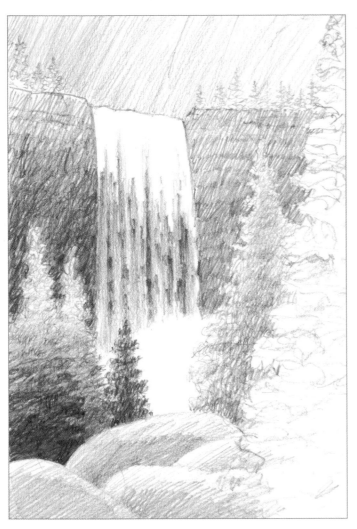

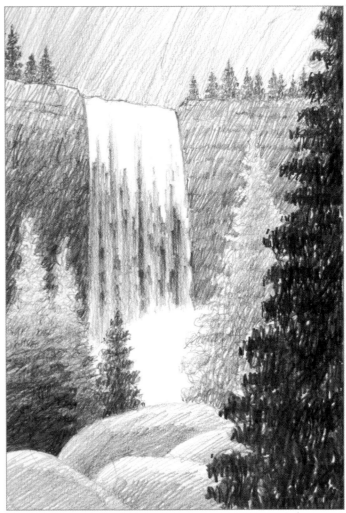

9 **為中間的樹木加上明暗**
為中間的四棵樹加上明暗色調，與周圍的環境形成對比。

10 **為背景樹木加上明暗**
使用4B鉛筆為瀑布上方的樹木上色。以8B鉛筆為右方的樹木畫上深色調。

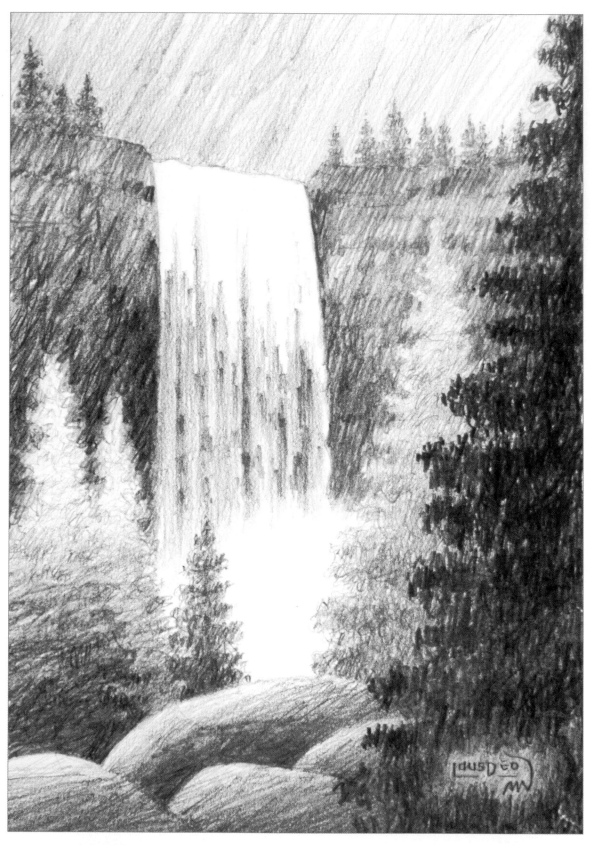

11 加強明暗變化

以2B、4B、8B鉛筆加深部分區塊——如大石塊——的
色調；如果需要的話，以軟橡皮擦打亮淺色區塊。在
畫作正面簽名，並在背面寫下完成日期。

峽谷瀑布
鉛筆、圖畫紙
9" × 6" (23cm × 15cm)

92

Deer in Forest 森林裡的鹿

在這張素描中，光源位於畫面的左上方。雖然表現得並不明顯，但仍然可以從投射在雪地上、以及大樹樹幹上的陰影看出光線的方向。如果需要的話，可以在另外一張紙上先畫出鹿的結構速寫，再利用影印機加以放大或縮小。最後將鹿與背景的結構速寫結合在一起，以完成畫作。

　　進行到素描的最後階段時，背景樹枝上的白雪可以利用以軟橡皮擦去除鉛筆筆跡的方式來表現。

素材

鉛筆
2B鉛筆
4B鉛筆
6B鉛筆

紙張
8″×10″（20cm×25cm）中等紋理圖畫紙

其它輔助工具
軟橡皮擦
明度表

選擇性的輔助工具
8″×10″（20cm×25cm）細緻紋理或中等紋理速寫紙
燈箱或轉印紙

相關的練習
- 光線與陰影
- 線性透視
- 大氣透視
- 冰與雪
- 樹木
- 鹿

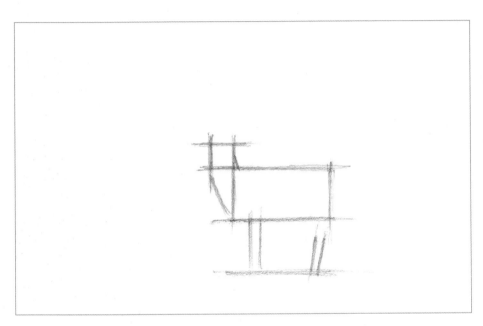

1 速寫出鹿的基本形狀
使用2B鉛筆畫出一個矩形代表鹿的身體、一道水平線代表鹿蹄所站的底線位置。加上做為頭部基本形狀的正方形與代表頸部、腿部的線條。

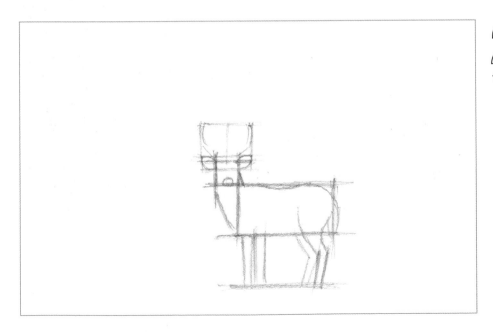

2 繼續加上鹿的基本形狀
加上耳朵、鼻子、以及腿等基本形狀。速寫出鹿角並發展鹿的外形，包括尾巴。

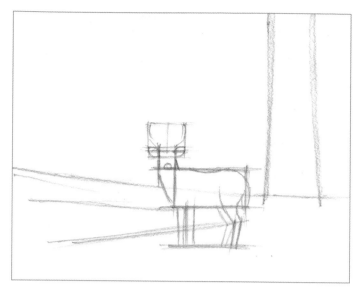

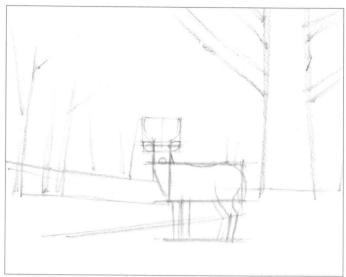

3 **速寫出大樹與白雪**
畫兩道垂直線做為右方大樹的基本形狀。在畫面較為下方
處畫上水平線條代表白雪的樣式。

4 **發展樹木的樣式**
在背景處加上基本的樹木外形並繼續發展大樹的樣式。

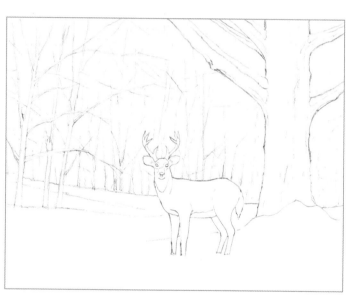

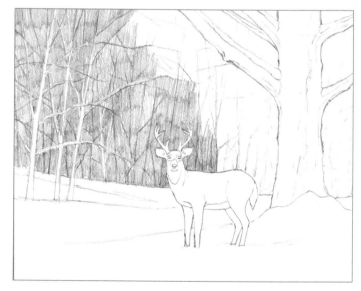

5 **擦除不想保留的線條、或將草圖謄到圖畫紙上，繼續加上細節**
擦除不想保留的線條；或將草圖謄到圖畫紙上，在移轉的
過程中避開不想保留的線條。為樹木與鹿加上細節，包括樹枝上
的白雪。

6 **為背景加上明暗色調**
使用2B鉛筆為背景樹木加上明暗色調。避免畫到樹枝上
的白雪。

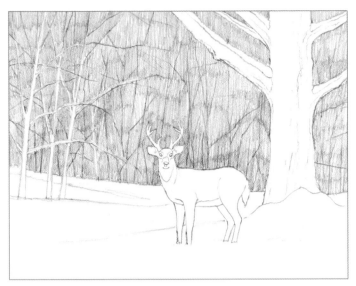

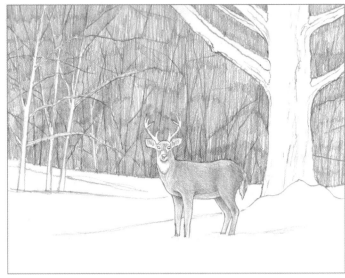

7 繼續發展背景
繼續為背景樹木加上明暗色調。

8 為鹿加上明暗色調
為鹿的頭部與身體加上明暗色調。鹿角的部分留白,好與背景形成對比。

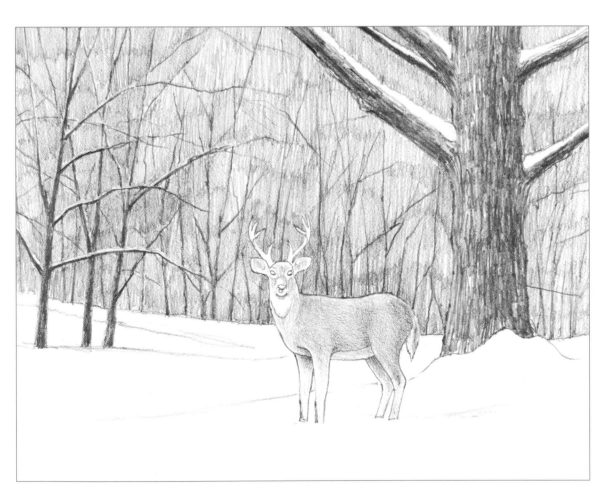

9 為樹幹與大樹枝加上明暗色調
使用4B鉛筆為樹幹與大樹枝加上明暗色調,讓它們的色調
比背景色略深一點。

10

加深背景樹木的色調
使用6B鉛筆為中間到右側的背景樹木加上陰影。這個做法可以讓背景和鹿形成對比,強調出鹿的外形。

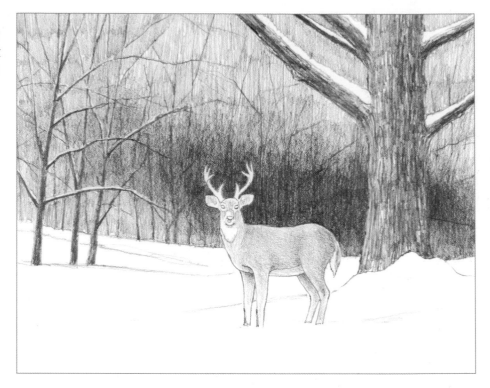

11

加深雪地上的陰影
使用4B鉛筆加深雪地上陰影區塊的色調。

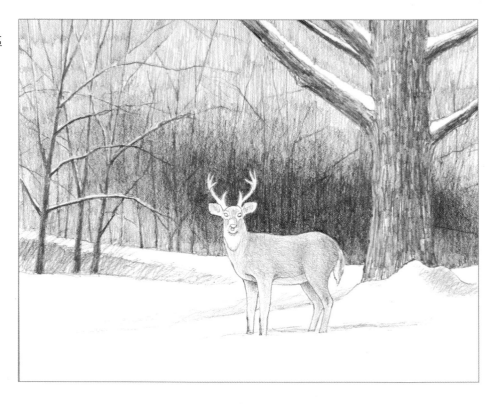

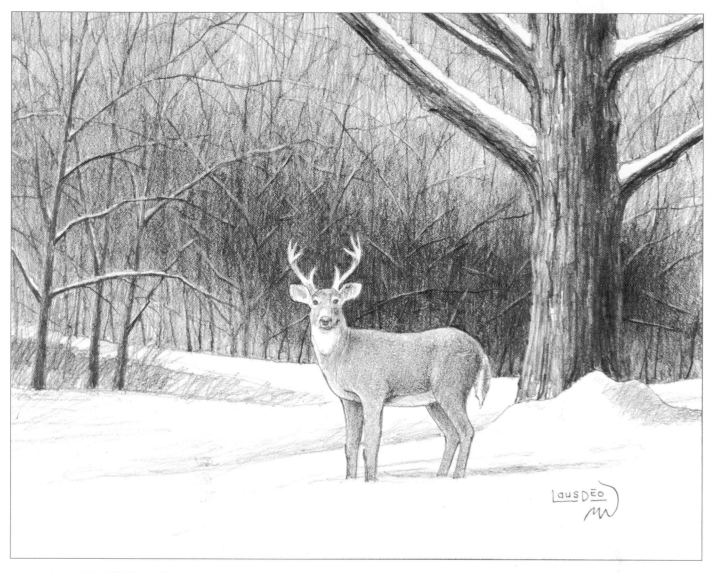

12 畫上細節並加以修飾

為鹿、樹幹、與樹枝畫上更多細節與陰影。加以修飾,包括加深背景樹枝的色調、並且利用軟橡皮擦去除樹枝上的鉛筆筆跡以表現白雪。在畫作正面簽名,並在背面寫下完成日期。

森林裡的鹿
鉛筆、圖畫紙
8" × 10" (20cm × 25cm)

Beach Scene 海邊風景

這張有藍天、白雲、海浪、以及棕櫚樹的風景畫面是由好幾張度假時拍攝的照片所組成的。光源位置在畫面的右上方，讓雲朵右上方形成較亮的區塊。雲朵後方的天空接近天頂的區塊較暗，愈下方則愈亮。

素材

鉛筆

2B鉛筆

6B鉛筆

紙張

9″×6″（23cm×15cm）中等紋理圖畫紙

其它輔助工具

軟橡皮擦

明度表

選擇性的輔助工具

9″×6″（23cm×15cm）細緻紋理或中等紋理速寫紙

燈箱或轉印紙

相關的練習

• 水
• 雲朵與天空
• 樹木

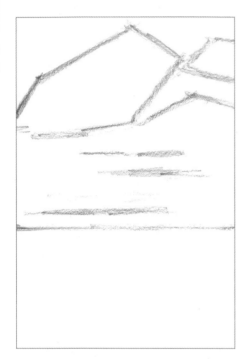

1 速寫出海平面與雲朵的基本形狀

畫一條線做為海平面。以簡單的線條畫出大片、基本的雲朵外形。

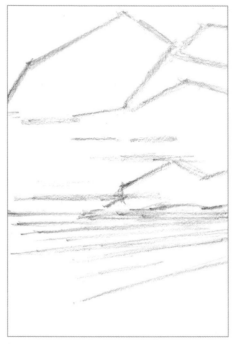

2 速寫出樹木與海浪的基本形狀

在海平面下方輕輕畫一條線代表陸地的位置。速寫出陸地、石頭、與樹木的基本形狀。畫出海浪的線條，記得，為了表現透視，愈靠近畫面下方的線條角度愈大。

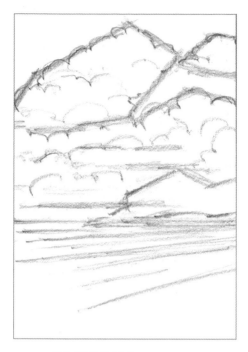

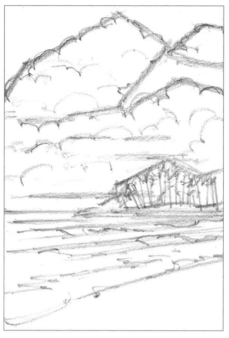

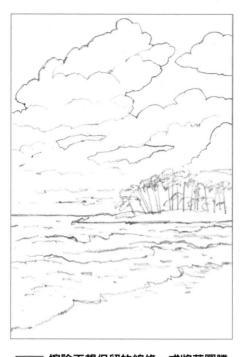

3 發展雲朵的樣式
根據之前畫的輪廓發展雲朵的樣式，雲頂是圓而蓬鬆的、底部則是平坦的。

4 發展樹木和海浪的樣式
畫出樹幹與樹葉、樹枝的外形。畫出白色浪花與泡沫的區塊。

5 擦除不想保留的線條、或將草圖謄到圖畫紙上，繼續加上細節
擦除不想保留的線條；或將草圖謄到圖畫紙上，在移轉的過程中避開不想保留的線條。

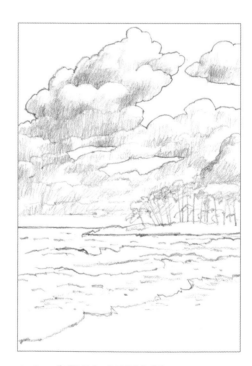

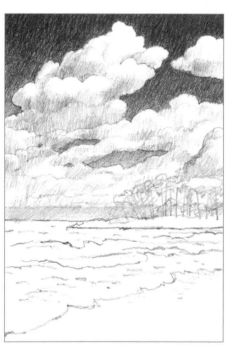

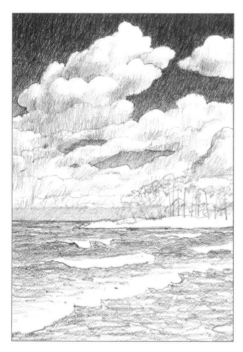

6 為雲朵加上明暗色調
使用2B鉛筆開始為雲朵加上明暗色調。將明亮的區塊留白。

7 為天空加上明暗色調
將雲朵周圍的天空色調加深，位於天頂的區塊色調最深，愈靠近海平面的色調愈淺。

8 為海水與沙灘加上明暗色調
以紙張原本的白色表現浪花與泡沫的純白。替海水與沙灘加上明暗色調。在靠近海平面的地方，海水的顏色應該要比天空來得深一點。

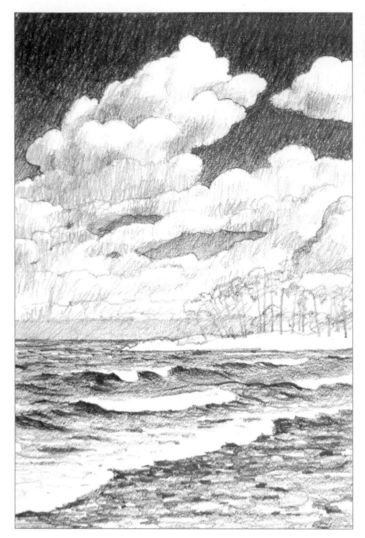

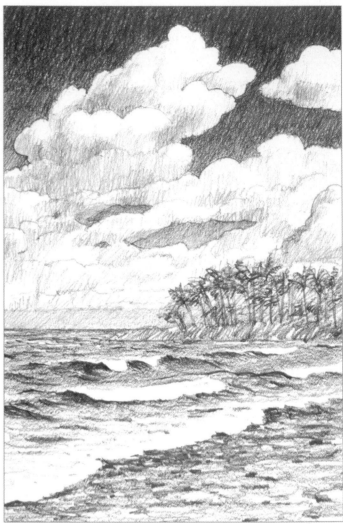

9 加上深色調
使用6B鉛筆加深海浪頂部的色調。某些白色浪花的弧線下方顏色要特別加深。深色區塊還要用以表現四散的岩石與濕潤的沙灘。

10 為陸地和樹木加上明暗色調
使用2B鉛筆為陸地與棕櫚樹加上淺色調與中等色調。

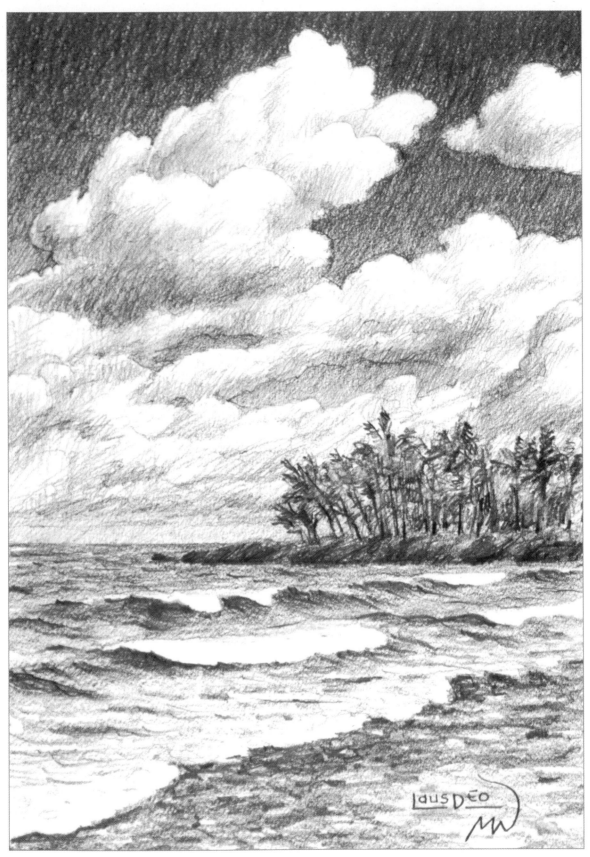

11 **完成素描**
以6B鉛筆進行修飾並以軟橡皮擦打亮部分區塊。在畫
作正面簽名,並在背面寫上完成日期。

假日海灘
鉛筆、紙
9" x 6" (23cm × 15cm)

Great Blue Heron 大藍鷺

畫面上巧妙安排的明暗對比襯托出大藍鷺的頭部與身體，同時形成討喜的構圖。儘管這張素描的主角是大藍鷺，但周圍環境的描繪也同樣重要。就如同我們會為大藍鷺畫上許多細節，對於草叢、地面、與水澤我們也應該仔細觀察後再加以描繪。

素材

鉛筆
2B鉛筆
6B鉛筆

紙張
9″×6″（23cm×15cm）中等紋理圖畫紙

其它輔助工具
軟橡皮擦
明度表

選擇性的輔助工具
9″×6″（23cm×15cm）細緻紋理或中等紋理速寫紙
燈箱或轉印紙

相關的練習

• 水
• 鳥

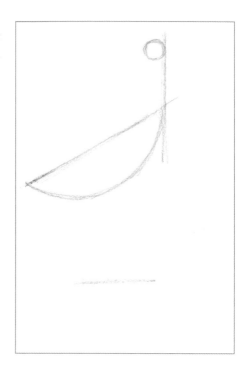

1 速寫出大藍鷺的基本形狀
使用2B鉛筆，畫一條斜線代表大藍鷺身體的上緣，再畫一道弧線做為身體的下緣。畫一條垂直線幫助決定頭部擺放的位置，並以一個小圓形做為頭部。在身體下方畫一條水平線做為雙腳站立的位置。

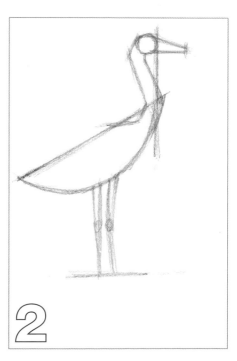

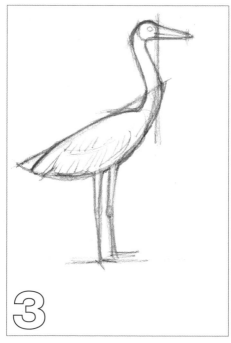

2 發展大藍鷺的基本形狀
畫出大藍鷺鳥喙、頸部、與雙腿的基本形狀。

3 發展樣式
將線條畫得圓滑一點，加上雙腳與一些羽毛以發展出大藍鷺的外形。

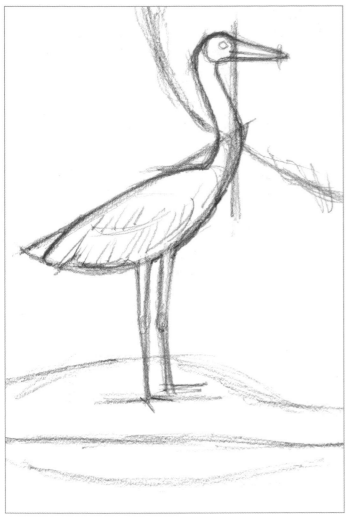

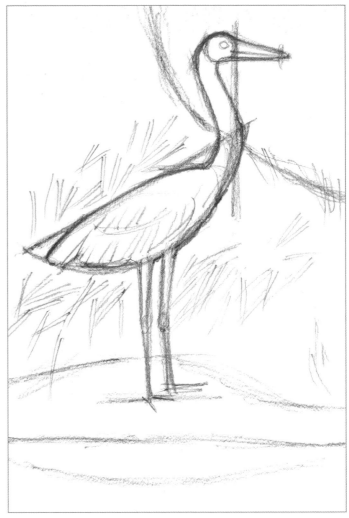

4 **畫出大藍鷺周圍環境的基本形狀草圖**
畫出大藍鷺周圍環境的基本線條與外形，安排草叢、河岸、河水、與倒影的配置。

5 **畫出草叢**
畫出背景草叢的葉片。每片葉子由兩條平行線構成。

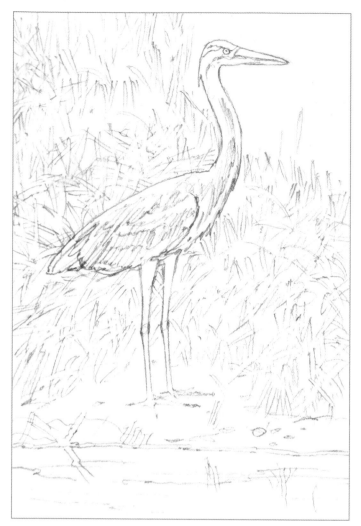

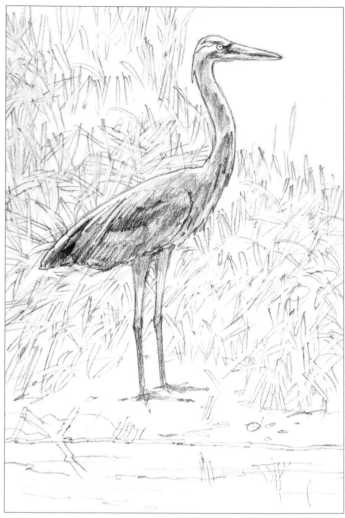

6 **擦除不想保留的線條、或將草圖轉印到圖畫紙上,並加上細節**

擦除不想保留的線條;或將草圖轉印到圖畫紙上,在移轉的過程中避開不想保留的線條。加上羽毛的細節,並將草叢葉片相疊造成的多餘線條擦除掉。

7 **為大藍鷺加上明暗色調**

使用2B鉛筆開始為大藍鷺加上明暗色調。頭部和頸部的色調較淺,以便與稍後將加深色調的背景形成對比。

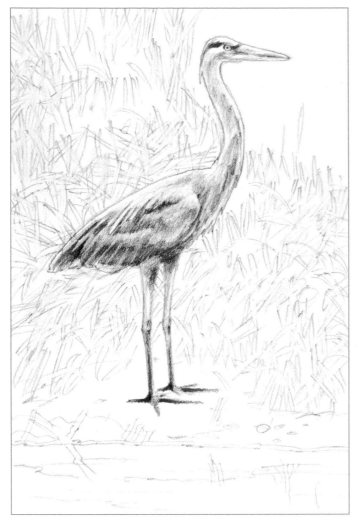

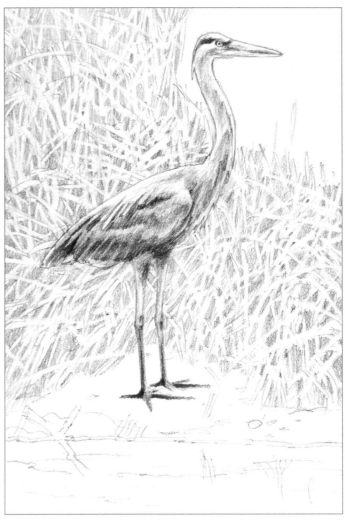

8 **繼續發展大藍鷺**
為大藍鷺加上更多的明暗色調,讓牠看起來具有深度感、輪廓更清晰。

9 **為背景加上明暗色調**
開始為草叢周圍加上明暗色調,葉片的部分留白。以軟橡皮擦將部分鉛筆筆跡擦除,就可以增加更多的葉片。

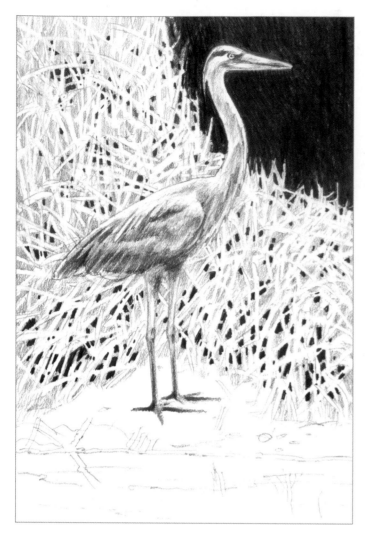

10 為背景加上深色調
使用6B鉛筆為背景加上深色調，包括草叢葉片間的部分區塊。

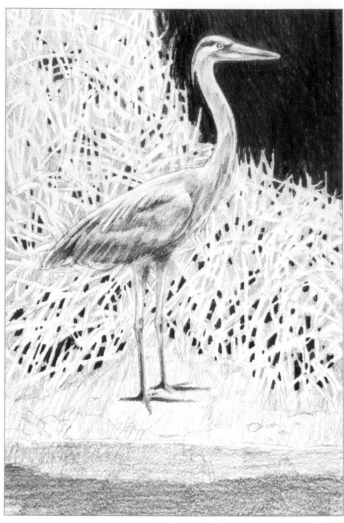

11 為前景與水面加上明暗色調
使用2B鉛筆為前景與水面加上明暗色調，在水平面上方保留一道白色帶狀區塊。

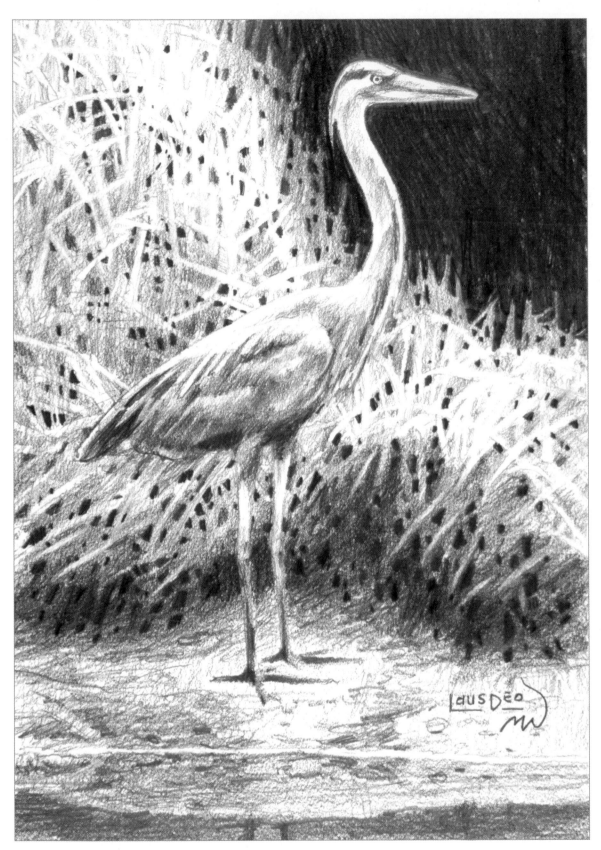

12 完成畫作

為素描加上完整的細節並進行修飾,包括為草叢與水面加上更多的明暗色調,並打亮部分的草叢葉片。在畫作正面簽名,並在背面寫上完成日期。

大藍鷺
鉛筆、圖畫紙
9" × 6" (23cm × 15cm)

Chipmunk on a Tree Stump 枯樹幹上的花栗鼠

進行這張素描時，要在畫樹幹之前先處理花栗鼠的架構，因為配合花栗鼠畫出樹幹要比配合樹幹畫出花栗鼠來得容易多了。光線來自於畫面的左上方，對花栗鼠與枯樹幹製造出光影的效果。背景的明暗色調變化與前景的物件形成了對比。

素材

鉛筆
2B鉛筆
4B鉛筆

紙張
6″×9″（15cm×23cm）中等紋理圖畫紙

其它輔助工具
軟橡皮擦
明度表

選擇性的輔助工具
6″×9″（15cm×23cm）細緻紋理或中等紋理速寫紙
燈箱或轉印紙

相關的練習

• 樹木
• 小動物

1 畫出花栗鼠的基本比例
使用2B鉛筆，畫出一條斜線代表花栗鼠的底部位置。加上線條，標示出花栗鼠身體的長寬比例。

2 發展身體的基本形狀
根據比例畫出花栗鼠身體、頭部、以及尾巴的基本形狀。加上腳部位置的底線，再畫出雙腿的基本形狀。

3 發展樣式
根據基本形狀繼續發展樣式，包括為花栗鼠加上眼睛與耳朵。

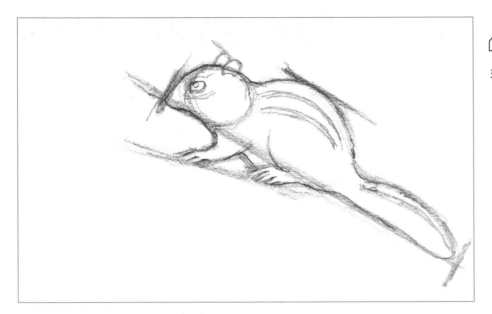

4 加上細節

開始加上細節，包括毛皮上的條紋，並且將特徵畫得更明確一點，如牠的腳掌。

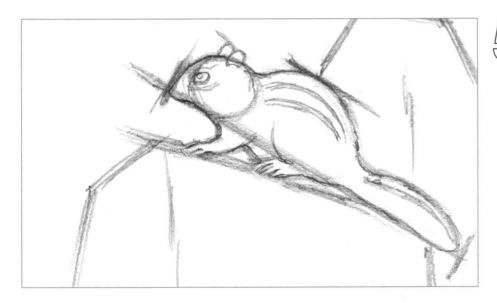

5 畫出枯樹幹的基本樣式

以簡單的線條畫出枯樹幹的基本樣式。

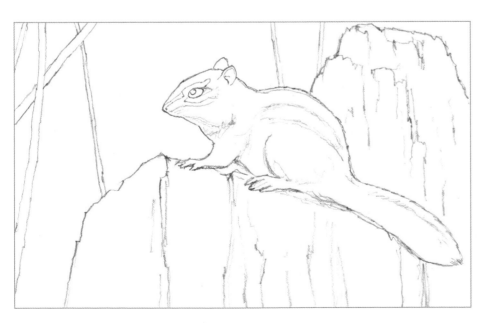

6 擦除不想保留的線條、或將草圖轉印到圖畫紙上，並加上細節

擦除不想保留的線條；或將草圖轉印到圖畫紙上，在移轉的過程中避開不想保留的線條。替花栗鼠、枯樹幹、與背景加上結構性的細節。

7 **為花栗鼠加上淺色調與中等色調**
使用2B鉛筆為花栗鼠加上淺色調與中等色調。以短筆觸順著鼠毛生長的方向畫。

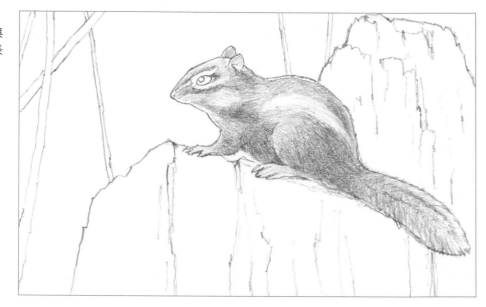

8 **加上較深的色調**
繼續為花栗鼠上色，加上較深的色調讓花栗鼠的樣式呈現深度感，並明確地表現出花栗鼠的特徵。

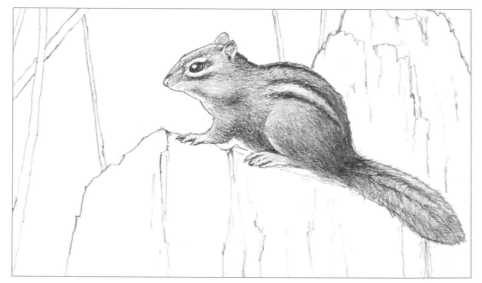

9 **為枯樹幹加上明暗色調**
以垂直的鉛筆筆觸為枯樹幹加上各種明暗色調，以表現出枯樹幹的紋理。

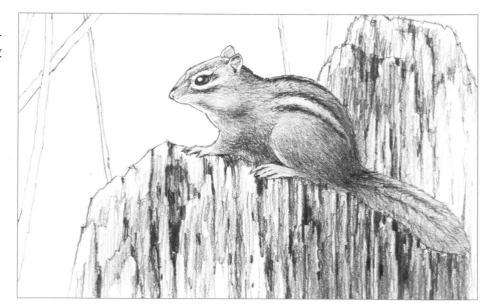

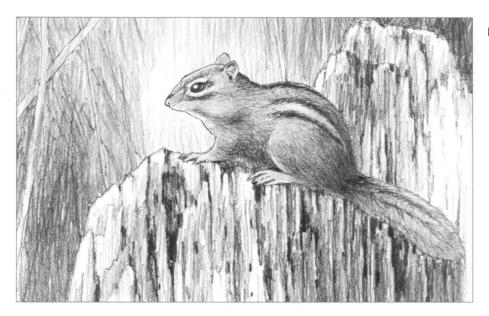

10 **繼續發展背景**
在花栗鼠與枯樹幹後方背景加上各種明暗色調。

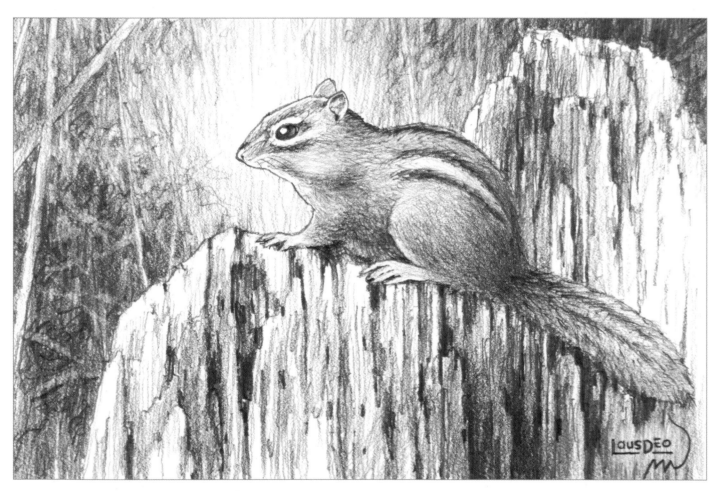

11 **完成畫作**
為素描加上完整的細節，以4B鉛筆加深部分區塊。進行修飾，例如以軟橡皮擦擦除背景上的部分鉛筆筆跡。在畫作正面簽名，並在背面寫下完成日期。

枯樹幹上的花栗鼠
鉛筆、圖畫紙
6" × 9" (15cm × 23cm)

Mountain Majesty 壯麗山色

這個示範當中的個別物件都有鮮明的外形,清楚可辨。近處的樹木外形較大、用色較深,遠處的樹木則較為模糊,這是線性透視與大氣透視的運用。你可以回頭參考之前的示範,重新複習個別物件的素描步驟。

1 速寫出山峰的基本形狀
使用2B鉛筆畫出山峰的基本形狀,讓左邊的山頂略高於右邊的山頂。

2 速寫出較大棵樹木的基本形狀
以三角形做為較大棵樹木的基本形狀,並畫出中線代表樹幹。

素材

鉛筆
2B鉛筆
4B鉛筆
6B鉛筆

紙張
12″×9″(30cm×23cm)中等紋理圖畫紙

其它輔助工具
軟橡皮擦
明度表

選擇性的輔助工具
12″×9″(30cm×23cm)細緻紋理或中等紋理速寫紙
燈箱或轉印紙

相關的練習

• 線性透視
• 大氣透視
• 山峰
• 樹木
• 飛翔中的老鷹

3 畫出較小棵樹木的外形
畫出較小棵與較遠處的樹木。這些樹木不需要畫上代表樹幹的中線。

4 加上老鷹翅膀的基本形狀
畫出四條線代表老鷹翅膀的基本形狀,注意線條的弧度與方向。再畫上代表身體與尾羽的線條。

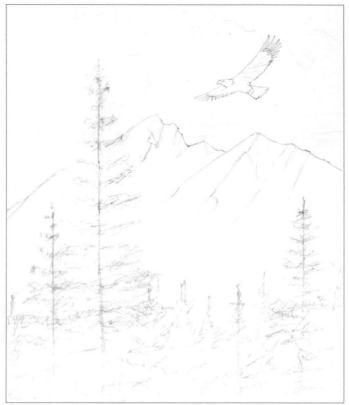

5 將基本形狀畫得更清晰

為樹木、山峰、和老鷹加上更多線條，將它們的樣式畫得更清晰。也畫出雲朵的線條。

6 擦除不想保留的線條、或將草圖轉印到圖畫紙上，並加上細節

擦除不想保留的線條；或將草圖轉印到圖畫紙上，在移轉的過程中避開不想保留的線條。為樹木、山峰、與老鷹加上細部的線條。

7 為背景畫上淡色調

使用2B鉛筆為天空與山峰畫上較淡的色調。山峰的左側保持留白。

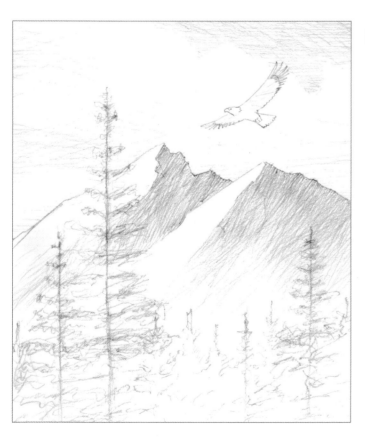

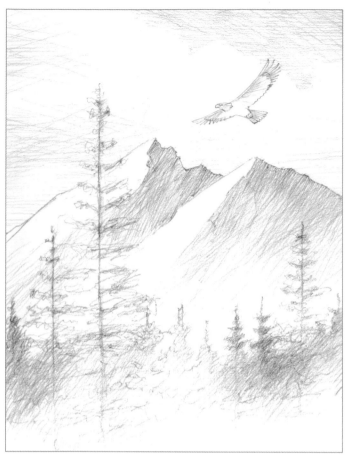

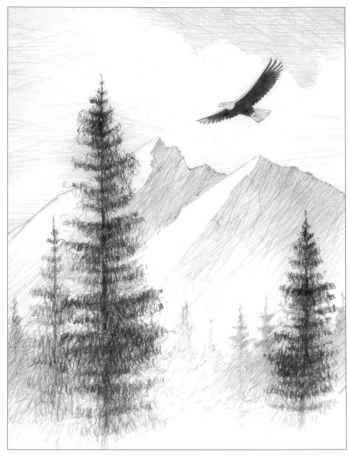

8 **為遠處的樹木與老鷹加上明暗色調**
以2B鉛筆為老鷹上色。以4B鉛筆為遠處的樹木畫上中等色調，樹頂的色調稍微加深一點。

9 **將老鷹與前景樹木的色調加深**
使用6B鉛筆將老鷹與前景樹木的色調加深。

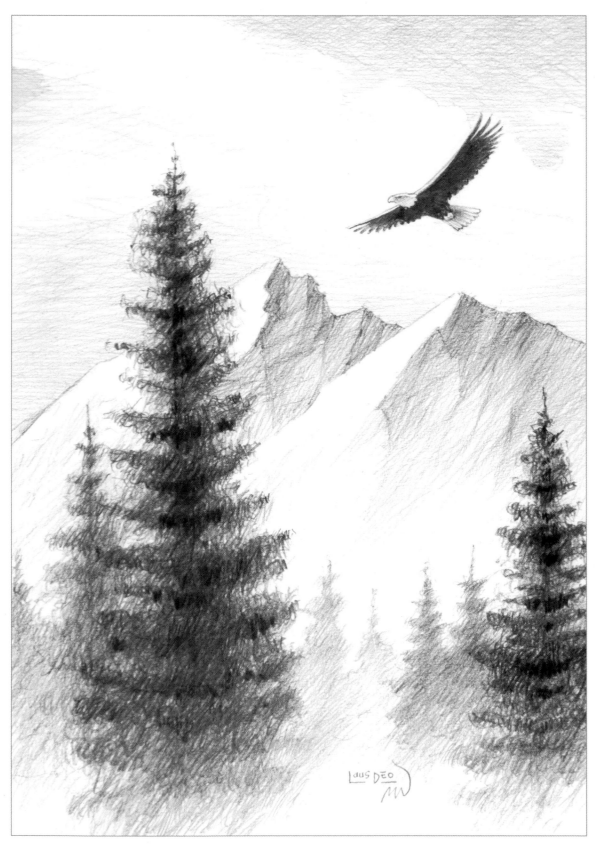

10 完成畫作

視需要以4B和6B鉛筆加深部分區塊的色調，並利用軟橡皮擦打亮其它區塊以完成畫作。在畫作正面簽名，並在背面寫上完成日期。

壯麗山色
鉛筆、圖畫紙
12" × 9" (30cm × 23cm)

Canada Geese in Winter Snow

冬雪中的加拿大雁

加拿大雁身上有明顯的深淺色對比，很適合做為素描的對象。在這張畫作中，牠們帶蹼的腳被埋在雪裡，這讓作畫變得比較容易些。冬日天空的天頂色調較深，愈往下色調愈淺。高高的草叢遮蓋住部分的天空。兩隻雁的結構速寫可以另外分別完成，之後再整合為一幅完整的素描。

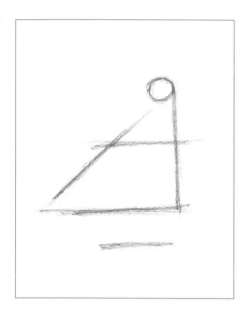

1 速寫出第一隻雁的基本形狀
以2B鉛筆畫出兩條水平線，接著在右側畫一條垂直線、在左側畫一條斜線，抓出身體的比例。在頭部的位置畫一個小圓，並在身體下方畫一條水平線代表雙腳的位置，雙腳稍後會被隱藏在雪地裡。

素材

鉛筆
2B鉛筆
4B鉛筆
6B鉛筆

紙張
10″×8″（25cm×20cm）中等紋理圖畫紙

其它輔助工具
軟橡皮擦
明度表

選擇性的輔助工具
10″×8″（25cm×20cm）細緻紋理或中等紋理速寫紙
燈箱或轉印紙

相關的練習

• 冰與雪
• 雁

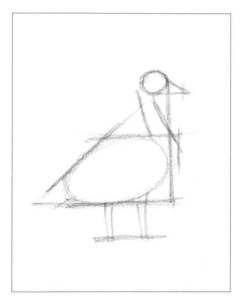

2 發展樣式
發展加拿大雁的樣式，畫一個橢圓形代表身體，並為頸部、鳥喙、雙腿加上直線線條。

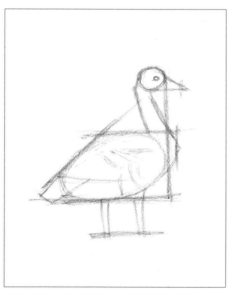

3 加上細節
開始以2B鉛筆加上細節，畫出頸部的外形並加上羽毛和眼睛。

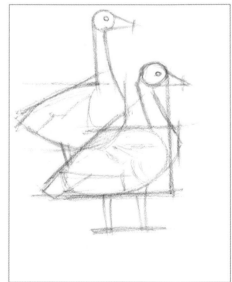

4 畫出背景裡的加拿大雁
根據相同的步驟畫出背景裡的另一隻加拿大雁。

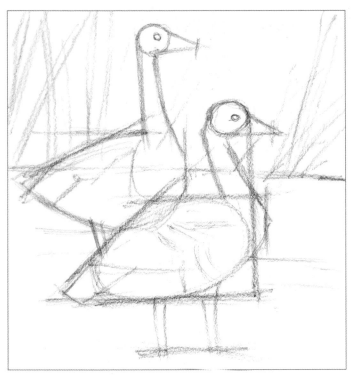

5 **為背景與前景加上更多線條**

為背景加上線條，包括草叢。也為前景加上一些代表雪地輪廓的線條。

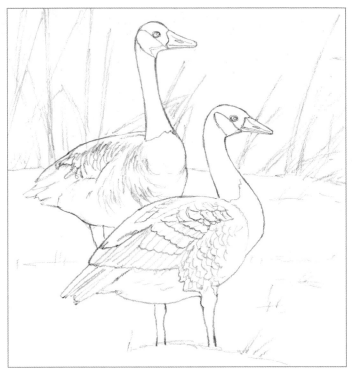

6 **擦除不想保留的線條、或將草圖轉印到圖畫紙上，並加上細節**

擦除不想保留的線條；或將草圖轉印到圖畫紙上，在移轉的過程中避開不想保留的線條。加上細部線條，如羽毛。

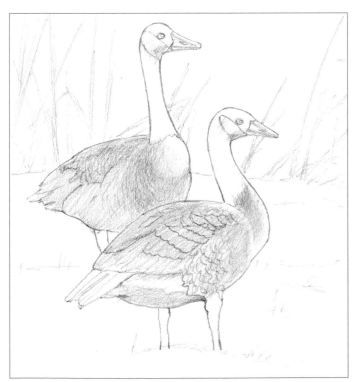

7 **為加拿大雁加上淺色調**

使用2B鉛筆為加拿大雁加上較淺的色調。

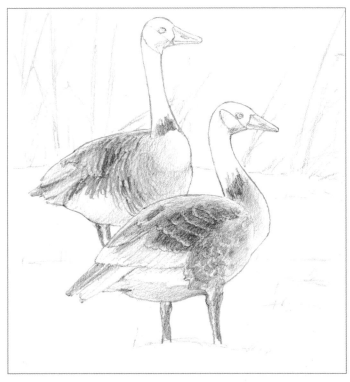

8 **為加拿大雁加上中等色調**

使用4B鉛筆為加拿大雁加上中等色調。許多羽毛的末端會呈現較淺的色調。

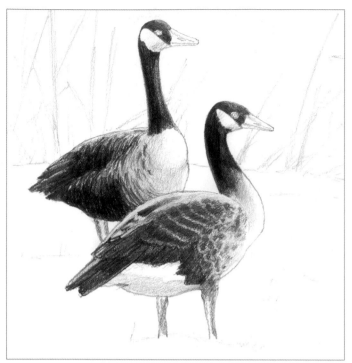

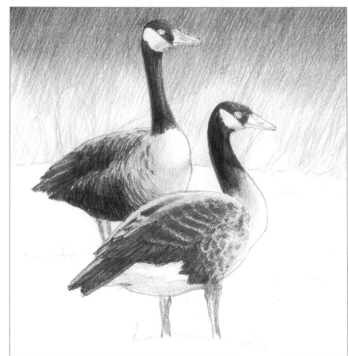

9 為加拿大雁加上深色調
使用6B鉛筆為加拿大雁加上較深的色調。

10 為天空加上明暗色調
使用4B鉛筆為天空加上明暗色調,讓天頂的色調看起來較深。

11 畫上草叢
在背景加上草叢。首先先以橡皮擦擦除部分被天空的筆跡所遮蓋的草叢區塊,接著再畫上一些草叢。

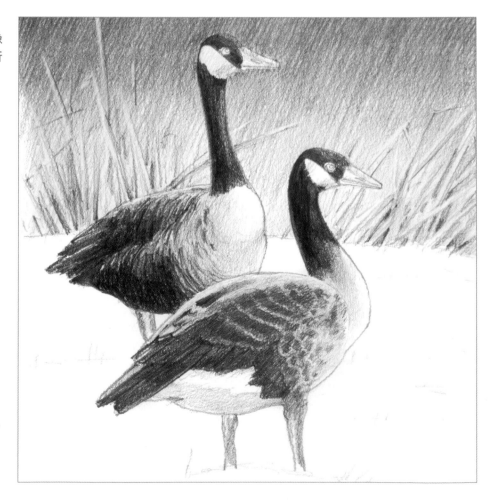

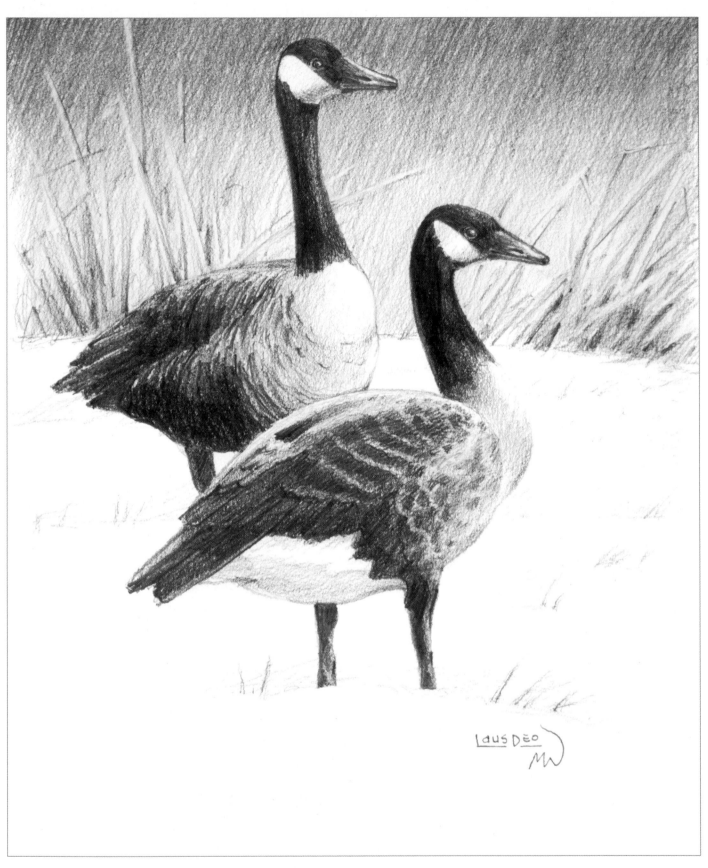

12 完成畫作

為加拿大雁畫上細節，並為前景的草叢與雪地加上明暗色調。進行必要的修飾。在畫作正面簽名，並在背面寫上完成日期。

冬雁
鉛筆、圖畫紙
10" x 8" (25cm x 20cm)

Protecting Your Work 保護你的作品

適當的展示可以讓你的作品看起來更出色,並且能夠保存、維護你的作品,讓它歷久彌新。

一點。請確認畫作上沒有沾到灰塵,並依照噴膠罐上的指示進行噴灑。請務必在通風良好的場所進行噴灑作業。

噴上畫面固定保護噴膠

你可以在畫作表面噴上固定保護噴膠,避免畫面被抹髒。比起石墨鉛筆的畫作,以炭精鉛筆或粉彩鉛筆作畫的作品更需要注意這

對你的畫作進行最後的加工

適當的裝框與裱褙可以為你的作品增色,讓它看起來更專業。在畫作正面加上玻璃、並以牛皮紙覆蓋畫作背面,可以為畫作提供更完整的保護。

最後的修飾

現在你的作品已經可以公開展示了。裝上一組漂亮的畫框,把你的作品掛起來吧。

Conclusion 結論

當你從素描當中學習了如何構圖,你或許會想要進一步以其它媒材,如水彩或油彩,來進行構圖的嘗試。在你的藝術旅程中,我們其它的完全新手系列叢書是你學習新媒材與嘗試不同主題的最佳資源。

盡情享受其中的樂趣並繼續加油吧!
——馬克與瑪麗·威靈布林克

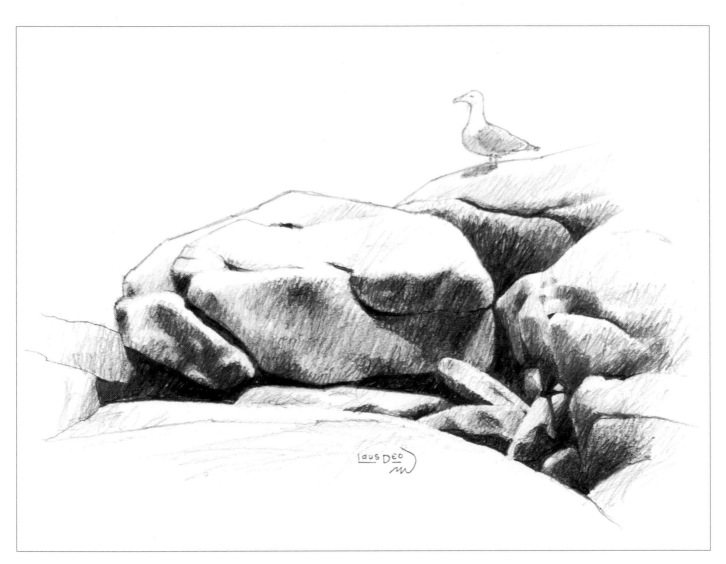

岸邊岩石與海鷗
鉛筆、圖畫紙
8½" × 11" (22cm × 28cm)

Glossary 名詞解釋

A

Angle ruler – 角度尺：中央可折的小型量尺，用以測量、平移角度。

Art principles – 藝術原理：藝術裡的視覺的概念，如透視、明暗、光影、以及構圖等等。

Asymmetrical composition – 不對稱構圖：畫面兩側的元素不平均、但卻呈現出平衡感的構圖。

Atmospheric perspective – 大氣透視：也稱為空氣透視，是利用明暗與清晰度的變化來表現景深的透視法。

B

Blending stump – 紙擦筆：又稱為紙捲筆（**tortillion**），是由柔軟、緊緊纏繞的紙捲所製成，用以調和紙張表面的筆跡。

Blocking-in – 畫草圖：以結構速寫的方式畫出主題物件的整體基本形狀與比例。

C

Carbon pencil – 炭黑鉛筆：以炭黑為筆芯的鉛筆。

Cast shadow – 投影：物件投射在另一個平面上的影子。

Charcoal pencil – 炭精鉛筆：以炭精為筆芯的鉛筆。

Colored pencil – 色鉛筆：有多種顏色筆芯的鉛筆，其中也包括黑色、白色、與灰色。

Composition – 構圖：畫面上各種元素的配置。

Contrast – 對比：明暗的差異。

Craft knife – 美工刀：刀片鋒利且可替換的小型刀具。

Cropping – 裁切：決定畫面或作品的邊界。

Crosshatching – 相交平行線：不同方向的平行線群彼此相交。

D

Design elements – 設計要素：完成構圖的各項條件，包括大小、形狀、線條輪廓、與明暗。

Design principles – 設計原理：設計要素的運用，包括平衡、調和、布局、與節奏。

Dividers – 分規：類似圓規的工具，用於測量比例與比較尺寸大小。

Drawing – 畫作：已完成的繪畫作品。

Drawing board – 畫板：平滑堅硬的板子，用於支撐素描紙或圖畫紙。

Drawing paper – 圖畫紙：繪圖使用的高磅數紙張。

E

Ellipse – 橢圓：在透視法中，從側面角度看圓形所呈現出來的形狀。

Eraser shield – 擦線板：一塊金屬薄片，可用於遮蓋素描的部分區塊以進行局部擦除工作。

F

Form shadow – 陰：物件上的暗面，可以表現出物件的形式。

Frisket – 遮蔽紙：用於遮蓋素描局部以控制鉛筆線條位置的紙張。

G

Gauging values – 判斷明暗度：比較畫作主題與整幅素描的明暗色調。

Golden ratio – 黃金比例：又稱為黃金中道（golden mean）、黃金分割（golden section）、或費氏數列（Fibonacci number），這是從大自然中發現的數學算式，可以應用於構圖。

Graduating lines – 漸層線條：逐漸由淺而深或由深而淺的鉛筆線條。

Graphite pencil – 石墨鉛筆：以石墨為筆芯的鉛筆。

H

Highlight – 亮點：光線投射在物體上所造成的明亮區塊。

Horizon – 地平線或水平線：天空與地面或水面的交接線。

Horizon line – 水平線：畫過紙面的橫向直線。

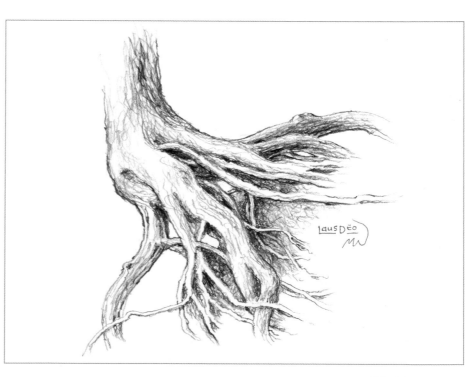

樹根的練習
鉛筆、圖畫紙
8½" × 5" (22cm × 13cm)

I

Identifiable form – 可辨識的樣式：指主題物件的樣式是容易被辨識出來的。

K

Kneaded eraser – 軟橡皮擦：類似於補土質感的灰色橡皮擦。

L

Lead holder – 工程筆：一種使用石墨筆芯的自動鉛筆，筆芯較其它自動鉛筆來得粗。

Lightbox – 燈箱：內有光源的淺盒，光線會經由半透明外殼照射出來，供描圖時使用。

Light source – 光源：畫面或主題中的光線來源。

Line comparisons – 直線位置的比對：以直線來比對主題物件的擺放置。

Linear perspective – 線性透視：利用畫面物件的大小與位置來表現深度。

M

Masking tape – 紙膠帶：紙膠帶用於將一張紙黏貼在另一張紙上。

Mechanical pencil – 自動鉛筆：筆芯可重新裝填的鉛筆。

N

Negative drawing – 負像素描：將物件周圍色調加深，以背景界定出物件的模樣。

P

Parallel lines – 平行線：方向一致的鉛筆線條。

Pastel pencil – 粉彩鉛筆：以粉筆為筆芯的鉛筆。

Pencil extender – 鉛筆延長器：套在鉛筆上，方便握住較短的鉛筆的工具。

Pencil sharpener – 削鉛筆器：用以削尖鉛筆的工具。

Plastic eraser – 塑膠橡皮擦：不會磨損紙張的軟橡皮擦，通常為白色或黑色。

Positive drawing – 正像素描：在背景上直接畫出物件，而不是如負像素描般以物件周圍的環境界定出物件。

Proportioning – 比例：比較物件的大小尺寸。

Proportioning devises – 比例工具：用以測量比例的工具，如分規或游標尺。

R

Reference material – 參考素材：用以研究主題物件的照片、速寫、或素描。

Reflected light – 反射光線：從一個表面反彈出來的光線。

Rule of Thirds – 三分法：利用方格將畫面直向、橫向各分成三等分，並將物件安排在格線對應位置的構圖法。

S

Sandpaper pad – 砂紙板：以砂紙製成的小板子，用以磨尖鉛筆筆芯。

Scribbling – 隨意亂畫：隨意、方向不定的鉛筆線條。

Sewing gauge – 游標尺：附有可移動游標的工具，用以測量或掌握比例。

Shading – 明暗：在速寫或素描中以鉛筆線條表現物件的亮處與暗處。

Sketch – 速寫：粗略、未完成的藝術表現形式。

Sketch paper – 速寫紙：速寫時使用的輕磅數紙張。

Spray fixative – 畫面固定保護噴膠：噴灑在畫作上以避免畫面被抹髒的保護層。

Structural sketch – 結構速寫：針對物件結構進行的速寫，不包括明暗的表現。

Surface texture – 表面紋理：紙張表面的粗糙質感。

Symmetrical composition – 對稱構圖：畫面兩側的物件配置均衡的構圖。

T

Tangent – 交切點：兩個以上的物件交會或重疊的地方。

Thumbnail sketch – 縮圖速寫：小而快的速寫，用以嘗試靈感與進行構圖。

Tooth – 牙：紙張表面紋理的另一種說法。

Tracing paper – 描圖紙：薄而半透明的紙張，於描圖時使用。

Transfer paper – 轉印紙：又稱為石墨紙，紙張上塗有石墨層，用以將素描轉印至圖畫紙上。

Transposing angles – 角度的移位：在速寫或素描中複製物件的角度。

V

Values – 明暗色調：物件的亮與暗。

Value scale – 明度表：又稱為「灰階色卡」（gray scale）或「明度計」（value finder），是一張上面標示了各種深淺色調的小卡紙，用以判斷畫面或物件的明暗度。

Vanishing point – 消失點：視覺上，平行線會在遠處相交於一點，此即為消失點。

Vertical line – 垂直線：畫過紙面的上下縱向直線。

Viewfinder – 取景器：以塑膠片或卡紙做成的手持式小視窗，便於在視覺上裁切出一個畫面。

W

Woodless pencil – 以石墨條製成的鉛筆，外面沒有木殼包覆，只有一層薄漆塗覆在石墨芯上。

Index 英中名詞對照表

aerial perspective	空氣透視	linear perspective	線性透視
angle ruler	量角尺	loose grip	鬆散握筆法
arc grip	弧形握筆法	masking tape	紙膠帶
art principles	藝術原理	mechanical pencil	自動鉛筆
asymmetrical composition	不對稱構圖	medium-texture drawing paper	中等紋理圖畫紙
atmospheric perspective	大氣透視	pastel pencil	粉彩鉛筆
balance	平衡	pencil extender	鉛筆延長器
blending stump	紙擦筆	pencil sharpener	削鉛筆器
blocking-in	畫草圖	plastic eraser	塑膠橡皮擦
carbon	炭黑鉛筆	point pressure grip	點壓握筆法
cast shadow	影	proportioning	比例
charcoal	炭精鉛筆	putty	補土
colored pencil	色鉛筆	rhythm	節奏
composition	構圖	rough-texture drawing paper	粗面圖畫紙
crosshatching	相交平行線	Rule of Thirds	三分法
design elements	設計要素	scribbling	隨意亂畫
design principles	設計原理	sewing gauge	游標尺
divider	分規	sketch pad	素描簿
dominance	布局	sketch paper	速寫紙
drawing board	畫板	spray fixative	畫面固定保護噴膠
drawing paper	圖畫紙	structural sketches	結構速寫
eraser shield	擦線板	symmetrical composition	對稱構圖
Fibonacci sequence	費氏數列	tangent	交切點
form shadow	陰	thumbmail sketch	縮圖速寫
golden ratio	黃金比例	tote box	整理箱
graphite	石墨	tracing paper	描圖紙
graphite pencil	鉛筆	transfer paper	轉印紙
handwriting grip	手寫握筆法	unity	調和
highlight	亮點	value scale	明度表
horizon	地平線	value sketches	明暗速寫
identifiable form	可辨識的樣式	values	明暗
kneaded eraser	軟橡皮擦	vanishing point	消失點
lead holder	工程筆	viewfinder	取景器
light source	光源	woodless pencil	筆型鉛條
lightbox	燈箱		

About the Authors 關於作者

馬克和瑪麗·威靈布林克（Mark and Mary Willenbrink）是《完全新手》（Absolute Beginner）系列的作者。馬克也是一位畫家，同時教授藝術課程並帶領工作坊活動。他的個人網頁網址是shadowblaze.com，你也可以在臉書（Facebook）上找到他的粉絲團。馬克與瑪麗和他們的三個孩子、兩隻貓、以及一隻領養來的邊境牧羊犬目前住在俄亥俄州（Ohio）的辛辛那提（Cincinnati）。

照片出漢娜·威靈布林克（Hannah Willenbrink）拍攝。

單位換算表

將	換算為	乘以
吋	公分	2.54
公分	吋	0.4
呎	公分	30.5
公分	呎	0.03
碼	公尺	0.9
公尺	碼	1.1

Acknowledgments 致謝

致 F＋W媒體公司（F+W Media, Inc.）的編輯凡妮莎・韋蘭德（Vanessa Wieland），妳真是一顆明星。謝謝妳為這本書以及其它完全新手系列叢書所做的一切，尤其要感謝妳讓我們得以展現出最精彩的自己。

特別感謝 F＋W媒體公司所有團隊成員、設計師蘿拉・史賓塞（Laura Spencer）、凱莉・歐黛兒（Kelly O'Dell）、與製作協調馬克・葛林芬（Mark Griffin），他們在幕後付出的努力讓這本書成為另一本出色的完全新手系列作品。

我們也想要謝謝我們的父母親，是他們帶領我們走入大自然。在此要向我們的母親葛瑞絲・派頓（Grace Patton）與克萊兒・威靈布林克（Clare Willenbrink）獻上我們的愛意與感謝。在我們醞釀這本書的過程中，與我們父親——柏德・派頓（Bud Patton）與洛伊・威靈布林克（Roy Willenbrink）——共處的美好回憶也不斷地湧現。

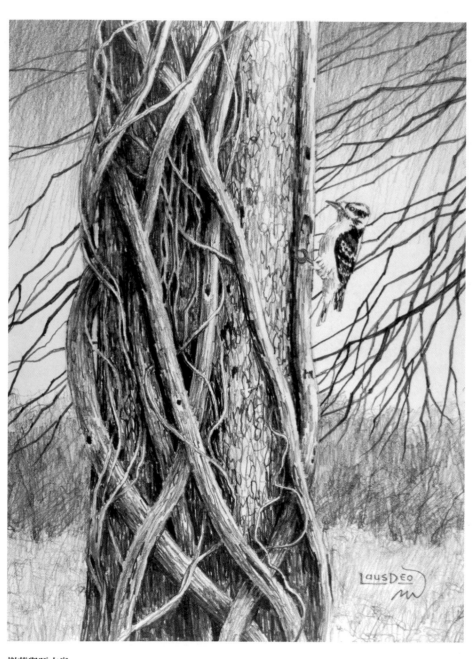

樹藤與啄木鳥
鉛筆、圖畫紙
13" × 10" (33cm × 25cm)

Dedication 致獻

我們要將這本書獻給我們的上帝，祂是大自然的造物主。我們喜愛去感受、領會祂的精彩傑作。

這本書也要獻給所有投注時間與精力照顧我們的公園、自然環境、與野生動物的人們。對於你們的所做的一切，我們深表感激。

榮耀歸於上帝
讚美主

Neo Design 25

第一次畫就上手的風景素描課（好評改版）

Drawing nature for the absolute beginner :
a clear & easy guide to drawing landscapes & nature

作　　者／馬克·威靈布林克 Mark Willenbrink
　　　　　瑪麗·威靈布林克 Mary Willenbrink
譯　　者／林育如
企劃選書／徐藍萍｜賴曉玲
責任編輯／賴曉玲｜張沛然
版　　權／吳亭儀｜江欣瑜
行銷業務／黃崇華｜賴正祐｜郭盈均｜華華
總　編　輯／徐藍萍
總　經　理／彭之琬
事業群總經理／黃淑貞
發　行　人／何飛鵬
法律顧問／元禾法律事務所王子文律師
出　　版／商周出版　台北市 104 民生東路二段 141 號 9 樓
　　　　　電話：(02) 2500-7008　傳真：(02)2500-7759
　　　　　E-mail：ct-bwp@cite.com.tw
　　　　　Blog：http://bwp25007008.pixnet.net/blog
發　　行／英屬蓋曼群島商家庭傳媒股份有限公司城邦分公司
　　　　　台北市中山區民生東路二段 141 號 2 樓
　　　　　書虫客服服務專線：02-2500-7718・02-2500-7719
　　　　　24 小時傳真服務：02-2500-1990・02-2500-1991
　　　　　服務時間：週一至週五 09:30-12:00・13:30-17:00
　　　　　郵撥帳號：19863813　戶名：書虫股份有限公司
　　　　　讀者服務信箱：E-mail：service@readingclub.com.tw
香港發行所／城邦（香港）出版集團有限公司
　　　　　香港灣仔駱克道 193 號東超商業中心 1 樓
　　　　　E-mail：hkcite@biznetvigator.com
　　　　　電話：(852) 25086231　傳真：(852) 25789337
馬新發行所／城邦（馬新）出版集團
　　　　　Cité (M) Sdn. Bhd.
　　　　　41, Jalan Radin Anum, Bandar Baru Sri Petaling,
　　　　　57000 Kuala Lumpur, Malaysia
　　　　　電話：(603) 9057-8822　傳真：(603) 9057-6622
　　　　　Email：services@cite.my

封面設計／張福海
內頁設計／張福海
印　　刷／卡樂彩色製版印刷有限公司
總　經　銷／聯合發行股份有限公司
　　　　　地址：新北市 231 新店區寶橋路 235 巷 6 弄 6 號 2 樓
　　　　　電話：(02) 2917-8022　傳真：(02) 2911-0053

■■ 2014 年 7 月 1 日初版　　　　　Printed in Taiwan
■■ 2023 年 1 月 3 日二版
定價／ 420 元　　　　　ISBN 978-626-318-491-6
著作權所有 翻印必究

國家圖書館出版品預行編目 (CIP) 資料

第一次畫就上手的風景素描課：說走就走、邊走邊畫，比鏡頭更
能在內心中留下景深的就是一支畫筆／馬克．威靈布林克 (Mark
Willenbrink), 瑪麗．威靈布林克 (Mary Willenbrink) 作；林育如譯．
-- 二版 . -- 臺北市：商周出版：英屬蓋曼群島商家庭傳媒股份有限
公司城邦分公司發行, 2023.01　面；　公分
譯自：Drawing nature for the absolute beginner : a clear &
easy guide to drawing landscapes & nature.

ISBN 978-626-318-491-6(平裝)

1.CST: 素描 2.CST: 風景畫 3.CST: 繪畫技法

947.16　　　　　111018148